世界名畫家全集　何政廣主編

大衛 J.L.David

藝術家出版社

新古典主義旗手

大　衛
J.L.David

何政廣◉主編

a

藝術家出版社

目　錄

前言 --------------------------------------- 8

法國新古典主義旗手 ──
大衛的生涯與藝術〈文／郁斐斐〉------------------10

● 法國大革命與大衛 ---------------------16

● 出身正統皇家藝術繪畫學院 -----------16

● 受古羅馬影響卻能從古創新 ----------18

● 表達美與道德的歷史畫時期 ----------------32

● 雅各賓派與〈網球場上的誓言〉-----------54

● 〈馬拉之死〉結合肖像畫歷史畫 ---------- 64

● 〈薩賓的女人〉與首創參觀者付費 -------- 89

● 見證拿破崙時代的宮廷畫家 ---------- 98

● 被譽為無懈可擊的藝術大師 ---------- 117

● 晚年放逐布魯塞爾繼續創作 ---------- 129

● 從歷史畫中表達現實，

　把現實帶入歷史畫中 ------------ 132

大衛素描作品欣賞 ---------------- 134

大衛年譜 ---------------------- 150

前言

　　法國十八世紀後半期到十九世紀初葉新古典主義代表畫家大衛（Jacques Louis David 一七四八～一八二五），是在法國大革命時代，脫穎而出的光輝燦爛的風雲人物。他致力大革命之政治與藝術的結合，成為時代的藝術發言人。

　　一七五五年德國美術史家溫克爾曼（J. J. Winekelmann）發表〈希臘美術模倣論〉，後來又出版《古代美術史》（一七六四），不久即發行法文版，立刻引起很大迴響，於是模倣古典成為當時風尚。他們認為向古人學習是達到自然真實的捷徑，無形中會和美與善取得一致。這種理想美是萬人共通的絕對的美。

　　在市民革命前夕的法國社會，稱揚的是愛國心和英雄主義。反映在美術上是主張向古代名作尋求新的生命，優雅的洛可可藝術被拋棄了，法國大革命大大促進對歷史的興趣，美術家由希臘美術的研究，轉而為對羅馬藝術的崇拜。當時美術界，與其說是以希臘為標準，勿寧說是以拉丁為標準，於是發生追求形式的完美與內容的堅實為目的之新古典主義。精神上表現高貴的單純與靜謐的偉大，以形式的美為唯一目的，而素描最能表達形式美，因此素描成為新古典主義的法寶。

　　大革命在各個領域帶來劇變，新時代的藝術創作需要自己的代言人，最能仰合這種期待的就是大衛。他所作〈荷拉斯兄弟的誓言〉即是切題代表作。此畫取材羅馬和阿爾貝兩城爭奪統治權的戰爭，雙方各派三名勇士進行格鬥。結果羅馬城的荷拉斯三兄弟戰勝阿爾貝城的古利亞斯兄弟而贏得最高統治權。大衛又連續畫了數幅屬於新古典而禮讚此和時代為主題大作，如〈馬拉之死〉〈隆賓的女人〉等，頗具政治教育意義。大家對他又好奇又歡迎，大衛倡導的新古典主義由此得到勝利。

　　大衛生於巴黎，十六歲進入美術學校，在維恩門下習畫。二十六歲榮獲羅馬獎赴羅馬五年，飽覽義大利巨匠及古代作品。回到巴黎參加一七八一年沙龍展一舉成名。大革命後大衛當了國民公會代議士，成為急進派的勇將。他在大革命與帝國期間支配法國美術，集全國美術的大權於一身。首先廢止腐敗的傳統學院，而以統合的學院制取代。羅伯斯比失勢後，他一度陷獄。一七九九年拿破崙即位後，大衛受到禮遇，費時三年描繪包括一百人以上大場面巨作〈拿破崙的加冕禮〉、〈波拿巴將軍越過聖伯納山〉等傑作。滑鐵盧一戰，拿破崙失勢，大衛逃到瑞士轉到布魯塞爾而客死異鄉。晚年處境令人嘆息。

　　大衛的一生及畫歷，可說是一個特定的社會情勢使然，他是新古典主義的倡導者，他的藝術與當時社會有密切關係，處境不可避免的要隨時代潮流浮沈。若以純粹造型的立場來看，大衛不愧為一代巨匠，不但具有驚人的寫實能力，而且完成開山闢基創造新古典主義的典範。他也是偉大的美術教師，不僅實現自己的藝術理想，更把它傳給後代。安格爾即繼承其衣缽而加以發揚光大。

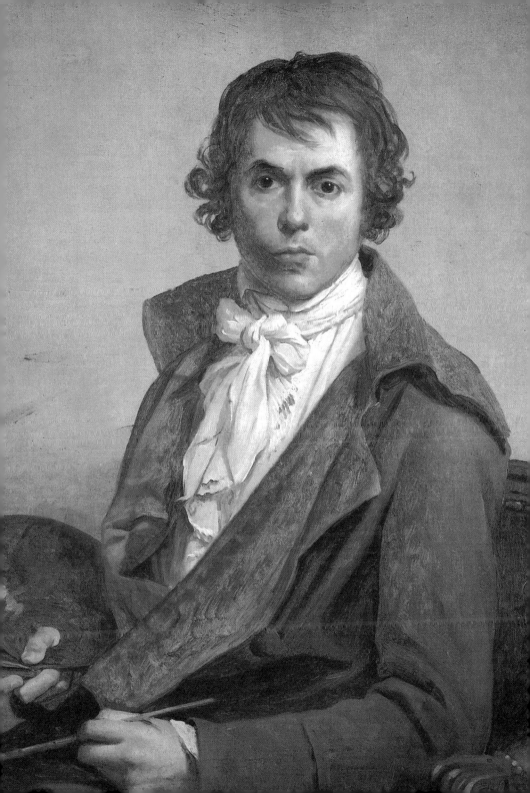

法國新古典主義旗手
大衛的生涯與藝術

　　十八世紀中葉的法國美術，走向粉飾樂天「洛可可風格」，態度輕浮，崇尚浮華之美，引起批評與不滿，於是興起相對抗的新古典主義。

　　新古典主義，似與法國大革命同時興起，然而其實在路易十五時代已醞釀待發。一七五五年龐貝的遺址發掘，古物出土極多，一般藝術家不禁動起尚古之思。同時，義大利雕刻家從事模仿希臘羅馬的雕刻，其影響亦及於繪畫。到了路易十六即位，一般人崇古之思不可遏抑，於是古典主義風靡一時。

　　新古典主義美術運動最有力的中心人物為大衛。他認為藝術的目的在實現形式之美；而可為藝術模範者，當推古代希臘羅馬的典型。

　　大衛在一七八〇年，由古代藝術輝煌的義大利回到巴黎，倡言古代藝術的模仿為藝術家唯一的大道，思以古典藝術的精神，奠定近代藝術的基礎。所以他選擇題材，都以希臘羅馬的歷史及古代傳說為藍本，應和古代精神。他羈留羅馬時，曾從古代雕刻

自畫像　油畫畫布
巴黎羅浮宮美術館藏
（背頁圖）

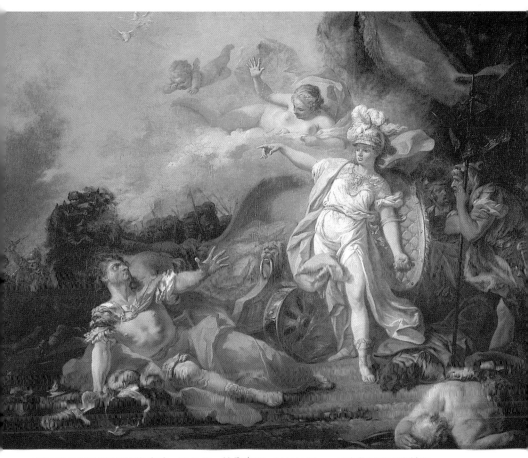

智慧神窨涅瓦與戰神瑪斯之戰　1771 年　油畫畫布　114×140cm　巴黎羅浮宮美術館藏

上得其顯出美妙的理論法則，所以他的繪畫，特別注意到具備古
代藝術的形式節奏，如平衡、勻齊、統調等形式美。他的人物作
品，具有古代的雕刻趣味，其線條婉約，有如泉蛟之顫動，其沉
毅處自不可沒，只是較欠缺色彩情感。所以有人推大衛爲素描的
宗師。一般而論，大衛的新古典派，承文藝復興之實證精神，感
情則備受抑制，此派繪畫著重於嚴肅之線條運用。而其後的浪漫
派繪畫，則重熱情之色彩表達。

智慧神密涅瓦與戰神瑪斯之戰（局部）

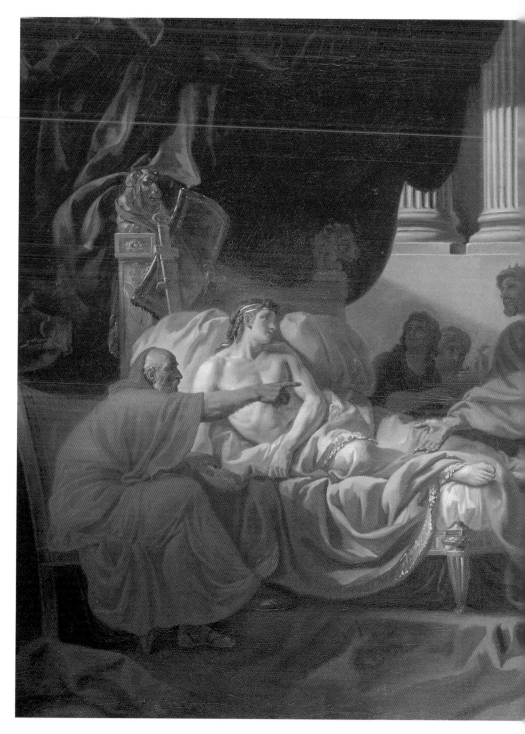

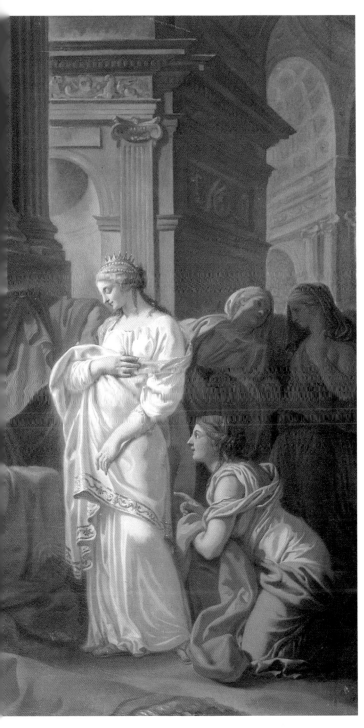

安太阿卡斯與史特安東尼絲
1774 年　油畫畫布
122.5×160cm
巴黎國家高等美術學院藏

法國大革命與大衛

　　法國大革命，是個矛盾存在於變化與持續中的時代，是一個任由不同理念在社會中各自囂張，背道而馳的時代。

　　當牽涉到描繪資產階級的政治或理想時，美與道德，這兩件原來關係就不大的事物，就變得更加互不關連。

　　雅克‧路易斯‧大衛（Jacques-Louis David）捕捉了這個特殊的時代，這個在藝術上講究道德教訓，政治上卻是瞬息萬變的時代。他以畫筆記錄下當時的歷史，也記錄下藉由歷史所呈現的道德勇氣。雖然，在革命的狂熱之下，資產階級已經將道德與政治合而為一，把歷史視為現代的鏡子，也用現代作為寫下過去與未來璀璨鮮花的基石。

　　那個時代，是個政權不斷被推翻的時代，社會架構與社會價值也不斷地全然更新，每一件事物都是一個新的開始。不幸的是，每一件事物也同樣很快的成為一種結束。有人披著追求改變的外衣，事實上是希望掌握政權；新的思想很容易遭到唾棄；道德也有可能成為累贅；政治從皇宮中出走，最後又回到皇宮。

　　法國大革命歷時共八年，大衛並沒有被這個時代所征服，不論是作為一個好的國民，或者是在藝術作品的表達中。但是，他的畫作不可避免地受到了當時政治環境的影響。

　　他曾經畫出一系列記錄當時政權時代的作品，也因為政治理想而參與過政治活動，甚至為政治理想付出代價。他在拿破崙時代擔任過位高一切的宮廷畫家，為拿破崙的掌權時代留下見證，最後卻客死異鄉，連遺體都無法回到法國。但是，他最大的心願只有追求藝術生命。不論他的畫作內容是什麼，是取材於歷史人物或者是現代英雄，他自始至終都是一位態度嚴謹、技法精工的一代藝術大師。

出身正統皇家藝術繪畫學院

　　一九四八年，雅克‧路易斯‧大衛出生在巴黎。在他很小的

裸體寫生（又名〈帕特克里斯〉）　1780 年　油畫畫布　125×170cm　法國瑟堡湯姆斯・亨瑞博物館藏

時候，就立志要成為畫家。九歲那年，大衛的父親去世，舅舅比薩與雅克成為他的法定監護人。由於母親的家族一向與建築和藝術有關，大衛的母親一直希望他能成為一名出色的建築師，但大衛卻對繪畫情有獨鍾。他說服了舅舅們讓他去學畫畫，他們帶他去見畫家布欣，而布欣推薦他拜維恩（Joseph-Marie Vien 一七一六～一八〇九年）為師。

十七歲時，大衛已經是皇家藝術繪畫雕刻學院的學生，不過，當時正值以畫家布欣為首的洛可可畫風盛行的時代，流行的是纖

細、輕巧、華麗與繁瑣，裝飾性極濃的繪畫風格。

在那個時代，任何人如果想要躋身成為畫家，就必須想辦法得到當時高等藝術協會所頒發的最高榮譽——羅馬獎，成為高等藝術學院的一份子，才可以證明在藝術界所擁有的一席之地。

大衛並不像某些畫家那樣毫不費工夫地就能如願以償，他必須忍受沒有靈魂的華麗風格，在他一七七四年終於獲得繪畫藝術學院的羅馬大獎前，一共有過兩次失敗的記錄，幾乎已經決定了要從此放棄這條艱辛的藝術之路。

一七七四年還是法國國王路易十五與路易十六掌權的時代，那是一個過去比現在更為重要的時代。大衛後來到了義大利，才發現了另外一種過去。一種不是為了保留現在權勢卻仍被極力留住的過去，是一種強調勇氣、意志力與美德的過去，一種不用牽制於現在，反能夠幫助肯定現在的過去。

受古羅馬影響卻能從古創新

大衛是法國新古典主義的代表性畫家，在當時希臘古建築、雕塑被大量發掘，研究古希臘文物熱潮的影響下，他也非常熱愛古希臘典雅的風格，曾經兩次到義大利。

大衛從義大利龐貝的古蹟中看到羅馬的雕像，當他從那不勒斯回到羅馬後，他覺得自己的「白內障已被摘除」，因為他看到了許多從前從未看過的東西。

過去的確不單只是一份年表，過去是形成現在的部分，孕育了現在的思緒，能形成觀念改變的現在。古物或古風的存在，能讓藝術工作者在心領神會之餘，不僅僅模仿，也能從中延伸出屬於自己的創新。

當大衛描摩古羅馬的淺浮雕時，他希望能學習繪畫人體的構造、場景的安排或者風景的描繪，以豐富自己的繪畫技巧。這也是他一生所嚴格謹守的原則——精巧細緻的繪畫技法。而在藝術學院時，他更是作了大量的人體寫生，然後以一個羅馬人的眼光，

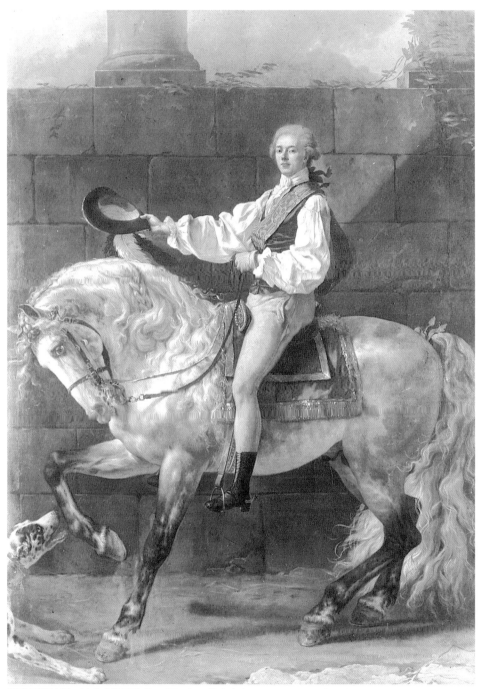

斯塔尼斯拉斯‧波多奇伯爵畫像　1781 年　油畫畫布　304×218cm　華沙杜威納博物館藏

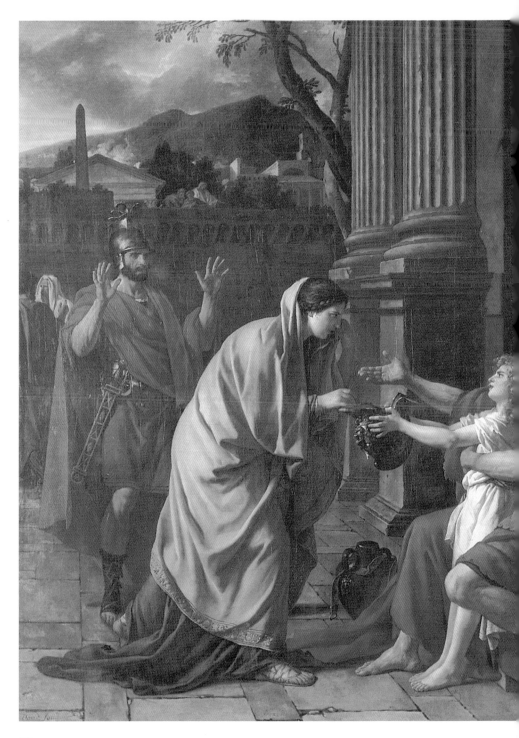

賙濟貝利薩留　1781 年　油畫畫布　228×312cm
法國里爾美術館藏

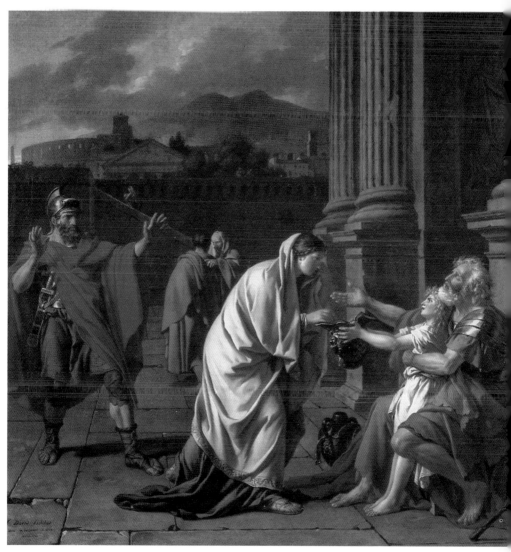

賙濟貝利薩留　1785 年沙龍展　油畫畫布　101×115cm　巴黎羅浮宮美術館藏

一個主張共和、反對暴政者的眼光，從肉體的繪畫，轉向探討社會的價值。

以前，大衛一直以為繪畫是屬於藝術學校的，到了義大利之後，他改變了這個看法，發現繪畫也可以反映社會，他與巴黎哲學家有著不謀而合的看法，雖然他只是享受地畫下所見的一切，卻在不自覺中成為法國啟蒙思想的部分。

十八世紀也是個沒有人介意繪畫是否優美或者具有特色的時代，只有以歷史素材的畫作才會被視為重要的作品，再好的肖像畫與風景畫也永遠被排在次要地位。到了十八世紀末期，重要畫作又被解釋為「可以表現英雄行為」的作品，必須要讓觀畫者感受到英雄道德的感動。畫是用來表達道德故事的，觀畫者可以透過繪畫吸取道德的意義，而畫家只要表現道德，並不需要繪寫真實。

一七八一年，大衛展出了他在羅馬時就開始動手畫，但是直到回巴黎才完成的作品：一幅繪著馬上騎士的肖像畫。騎士的右手臂動作很大，正面迎向觀畫者，眼睛卻盯住了前方的某一點，觀畫者很容易走進繪畫者的角度。在畫的左下部，有一隻正在狂吠的小狗，方堆石圍成的背景牆上，兩個圓柱間露出了小小的天空。整個畫作結構嚴謹，充滿了動感，不過這種動感的產生，並非全然藉著人物的姿態或線條而來，乃是藉著光線與顏色的表達。

第一次，畫家可以自由地運用人物的肌理與顏色，藉著外在的形狀來表達內在的生命力。觀畫者不光只是看到天藍色、黃色或淺灰等色彩，還能感受到進入一個畫面的愉悅。當觀畫者的目光從騎士黃色的褲子，瀏覽到白色多摺紋的上衣，再到馬身上飛揚的鬃毛以及牠波浪般的尾部時，自然隨著這些正在「動」的東西而感覺到動了起來。〈斯塔尼斯拉斯‧波多奇伯爵畫像〉就是這樣一幅滿溢著畫家幻想的作品。

圖見 19 頁

曾經在羅馬與巴黎兩度擔任大衛老師的維恩，是當時主流畫

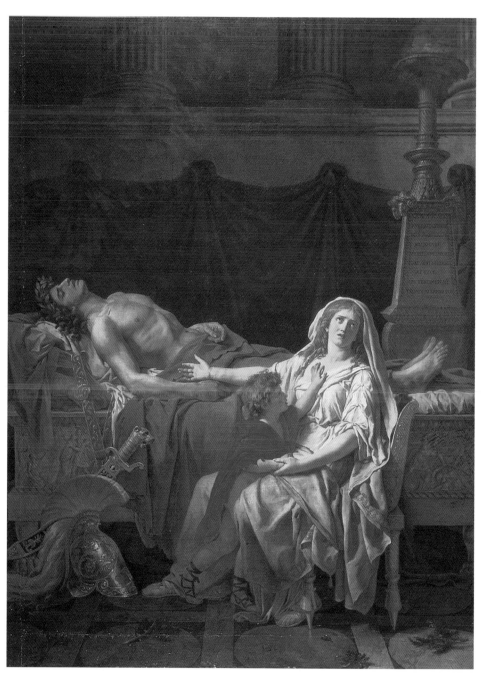

安德洛瑪克哀悼赫克托　1783 年　油畫畫布　275×203cm　巴黎國家高等美術學院藏

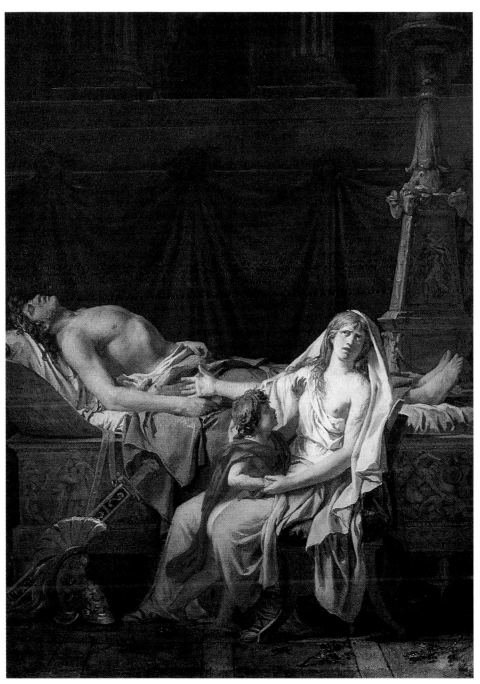

安德洛瑪克哀悼赫克托　1783 年　油畫、木板　58 × 43cm　莫斯科普希金美術館藏

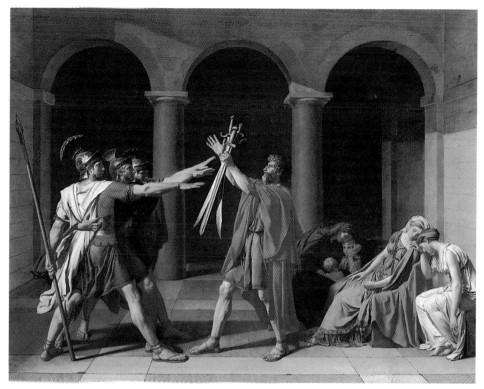

荷拉斯兄弟的誓言　1784 年　油畫畫布　330×425cm　巴黎羅浮宮美術館藏

家中的革新者，他首先把對自然的觀察帶入了繪畫中。

　　大衛雖然也模仿了許多古畫，嘗試從模仿中探取古代的道德勇氣，但是他也小心觀察當代繪畫中的肢體與動作表達，他小心學習卡拉瓦喬對光線處理的技巧；拉斐爾對空間的定義以及法國古典畫家普桑在畫中所表現的張力，不同於他的老師維恩的是，大衛要求絕對的「嚴謹」，不是維恩熱心的模仿。

　　當大衛於一七八〇年夏天回到巴黎後，他被皇家藝術繪畫學院接受，可以在沙龍中展示作品，那也是當時畫家唯一可以對外公開展覽畫作的地方。他以大幅作品證明了自己不但是位優異的歷史畫畫家，而且可以「從古創新」地不受到刻板形式的拘泥。

荷拉斯兄弟的誓言
（局部）（右頁圖）

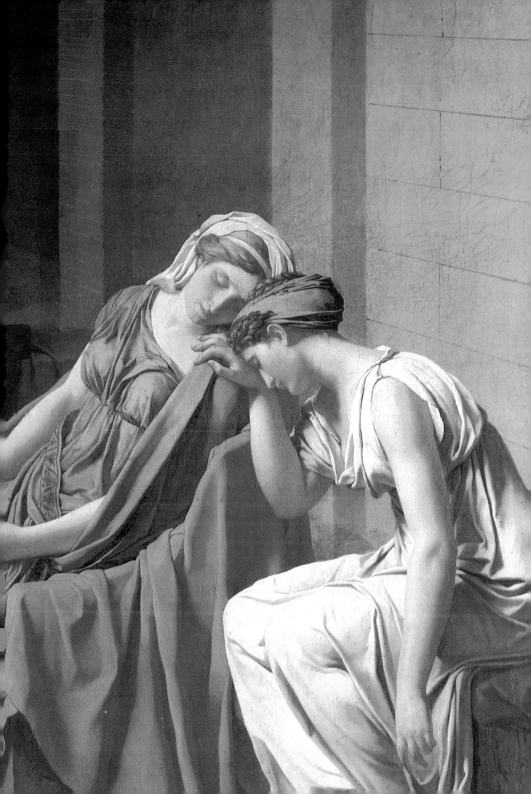

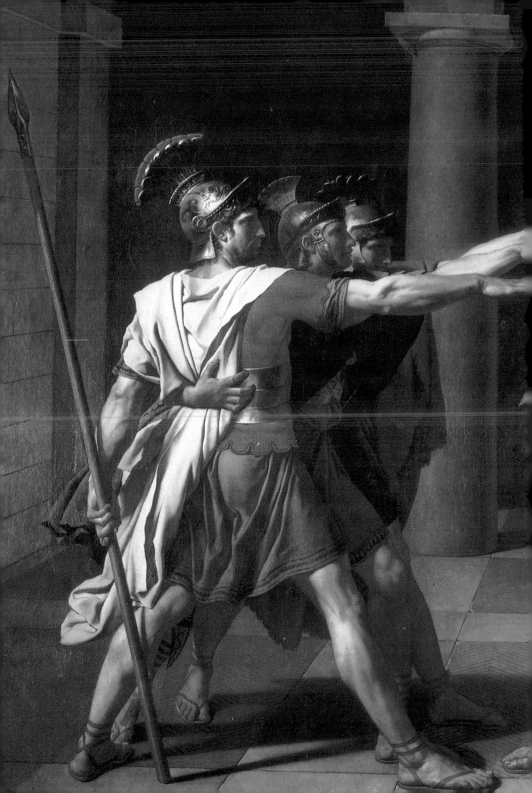

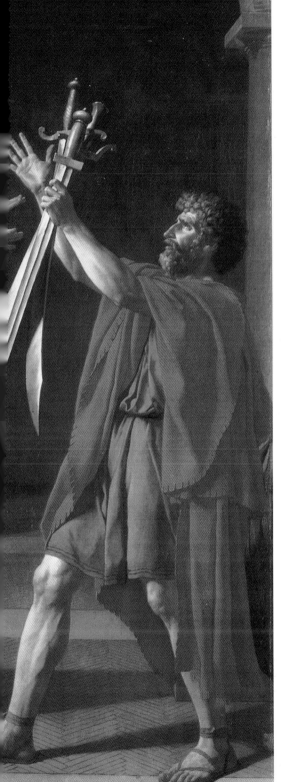

荷拉斯兄弟的誓言（局部）

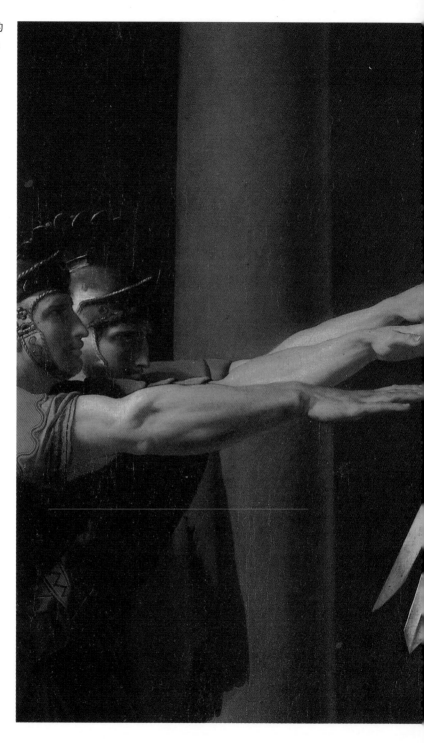

荷拉斯兄弟的
誓言（局部）

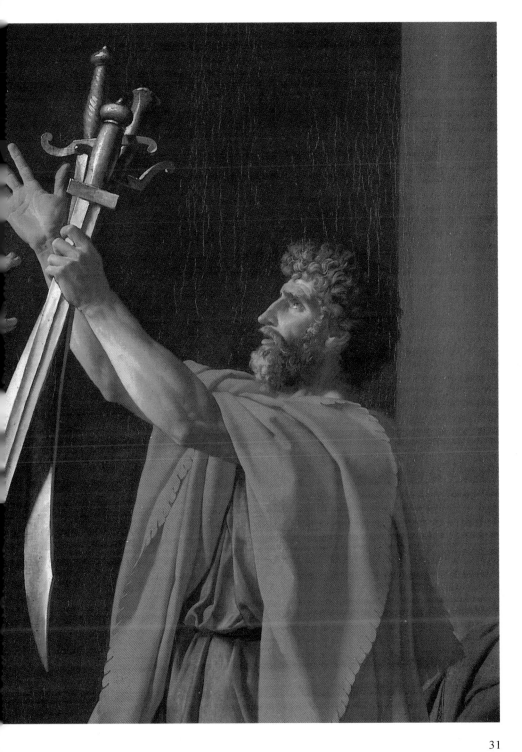

表達美與道德的歷史畫時期

　　他以普桑的風格作了一幅有四個人物的畫作，背景也是石牆與圓柱，坐在地上的老人頭往上揚，張開的右手臂抱緊了小男孩。小男孩的雙手向前伸出，手上捧著一個倒反過來的頭盔。一名婦女正彎腰把東西投入頭盔之中，在她的身後，有一位表情驚訝的士兵。在畫的前方右下角處，有塊石碑寫著：「賙濟貝利薩留」，簡短的註釋，既點明了畫作的主題，也醒目有力地解決了「畫」與「字」同時存在畫面上的排列調和問題。

　　根據畫家所處時代的法則，繪畫的效果應是「啓發觀念」重於「視覺饗宴」，大衛必須選擇一個讓觀畫者容易體認，又能從視覺感官中，得到啓迪智慧與慷慨美德的作品。因此表達畫家思想的畫作結構就比表達情緒的顏色來得更爲重要。

　　事實上，在一七八○年代的大衛依然以爲顏色只不過是著色而已，他雖然能夠全然享受用色的樂趣，卻以爲顏色必須配合不同的主體，依然只是繪畫的表現工具之一。不過，後來大衛徹底改變了他對顏色的看法，他曾經如此說：「在繪畫中，顏色是最重要的，是表達感覺的第一要素。」

　　〈賙濟貝利薩留〉中的四個人物，每個人的動作表情都能讓人一目了然，老人與小孩是乞丐，婦人則是施捨者，士兵顯然因爲認出了老人的身分而吃驚不已，不覺舉起了雙手，畫家也利用這個動作緊緊抓住了觀者的眼光。貝利薩留原是東羅馬帝國的將領，後來因遭到查士丁尼一世的疑忌而被貶黜，不但失去所有財物，而且變成瞎子。在這幅畫中，畫的背景依然只是襯托繪畫的背景，爲的是凸顯畫中的人物而已，因爲人物才是畫家在這幅畫中所要表現的主題。

　　當時的一些畫評家，包括法國啓蒙思想家狄德羅在內，都以爲繪畫所要表達的意義勝於一切，大衛的〈賙濟貝利薩留〉正好表達出一個不公平統治者下的犧牲人物象徵，認出其身分的士兵，則成爲觀畫者的代言人。

圖見 20、21 頁

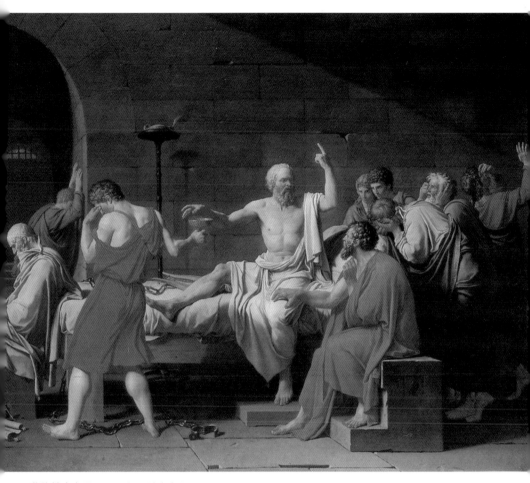

蘇格拉底之死　1787 年　油畫畫布　129.5×196.2cm　紐約大都會美術館藏

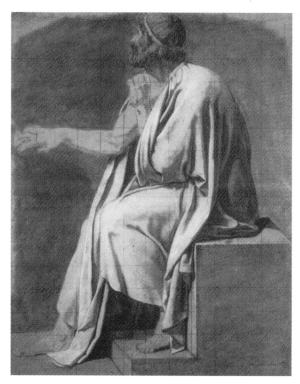

蘇格拉底之死習作　1787年
黑粉筆打底格、染灰色、白粉筆、
棕色紙　78.8×41.3cm
紐約大都會美術館藏

　　一七八一年八月二十四日，大衛把這幅畫拿到藝術學院中，
該畫不但被無異議接受而且在沙龍中展出時備受歡迎，這也是法
國新古典主義的第一幅作品。法國啓蒙思想家狄德羅對之更是讚
不絕口。後來在一七八四年，大衛還作了一幅同樣主題但是較小 圖見22頁
的版畫，不過畫家的屬名是「J. David」而不是原來大衛的簽名「L.
David」。不過，「J」剛好是「L」的反影，這幅版畫比較強調人體
的描繪，特別是貝利薩留的手勢。

　　如果把〈賙濟貝利薩留〉與〈斯塔尼斯拉斯‧波多奇伯爵畫
像〉相比，兩幅畫似乎有點「道不同不相爲謀」的感覺，因爲一
個是追隨過去的腳蹤，一個則是放任表現自由的現在。不過，大 蘇格拉底之死習作
（右頁圖）
衛很快就將兩者合而爲一，他所展示的歷史人物中既有古人物的

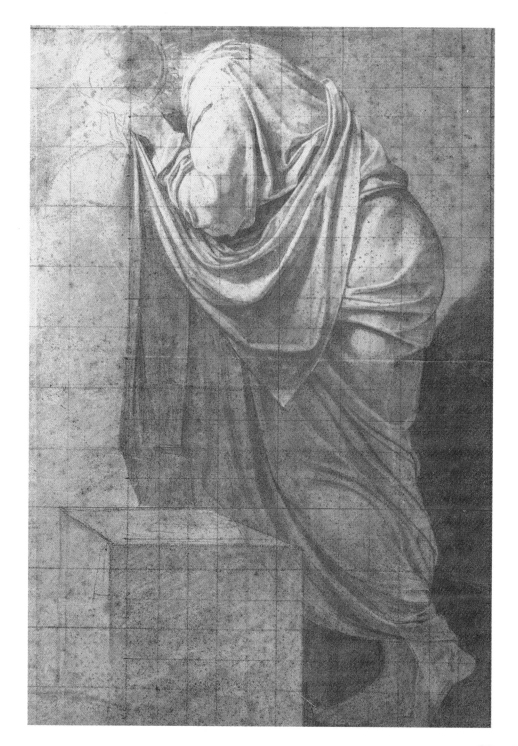

35

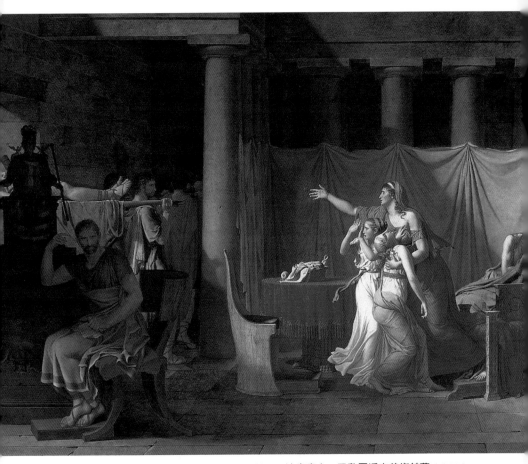

執行官帶回布魯特斯兒子屍體　1789 年　323×422cm　油畫畫布　巴黎羅浮宮美術館藏（上圖）

執行官帶回布魯特斯兒子屍體（局部）（右頁圖）

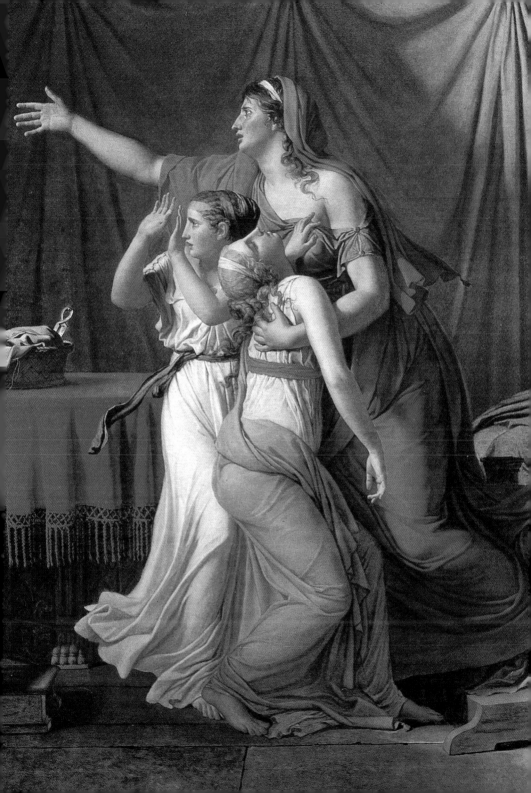

執行官帶回布魯特斯兒子屍體（局部）

影子，也融合了現代人物的寫生，既是歷史畫，也是現代畫。大
衛承認他必須要藉著實地寫生來捕捉人物的姿態或者背景的布
幔。不像當時一些在學院中參展的畫家一般，只侷限於一些表面
的模仿。大衛把歷史畫作中的表徵如石牆、女像形柱、平板及柱
廊，搬到自己的畫中，以強調色彩的肌理，來創造有力的空間感。

　　一七八三年八月二十二日，維恩將大衛的另一幅作品〈安德
洛瑪克哀悼赫克托〉送到皇家藝術學院，立刻獲得無異議的投票
接受通過。該畫在沙龍中展出時，也受到許多讚賞。全畫以石板
路與石牆襯托出整個景象，牆的一半都被布幔掩蓋，垂死男子裸
露的身體上，肋骨根根可見，鎖骨上還有清楚可見的傷痕。畫家
以光線將觀畫者的視覺引到安德洛瑪克恍惚憂傷的臉上，她張開
的手放在死者的身邊，似乎完全沒有注意到正依偎在自己身上，
把左手放在她頸部的兒子阿斯蒂·阿納克斯。那麼多的手臂與手
就這樣在畫面上糾結、迴旋，悲劇也在上上下下的線條中絲絲滲
透人心。

　　大衛曾經這樣說：為了創作出偉大的作品，畫作必須要美麗

圖見 24 頁

執行官帶回布魯特斯兒子屍體習作　　　　　執行官帶回布魯特斯兒子屍體習作

迷人，但是也必須要能打動人的心靈深處，讓人留下深刻而真實的印象。所以畫家必須仔細研究人的動作與姿態，完全瞭解什麼才是自然的姿態。大衛以爲畫家必須是個能思考的哲學家，就像哲學家蘇格拉底也是位出色的雕刻家一般，普桑能在畫布上寫出最美麗的哲學一樣，他們都見證了成功的畫家不需要太多的導引或原則，最需要的只是滿腔的熱情。

　　在法國大革命前，大衛共畫了五幅歷史題材的作品，他用一些附件來輔助歷史題材的陳訴，讓人可以辨識出其中具有時代性的事物表徵，例如頭盔、羅馬式的寬外袍、斜掛在肩上的皮帶、圓柱、柱廊等。

　　「一七八五年，大衛開始他最有名的作品，他以第三人稱的寫法如此回憶著：一七八四年，他知道自己必須再去一次義大利，於是說服了是學生也是朋友的德魯埃，德魯埃剛好獲得那年繪畫藝術學院所頒發的羅馬大獎。他畫了〈荷拉斯兄弟的誓言〉，希望能藉著此幅作品，在義大利與法國贏得殊榮，他果然在法國得

圖見 26～31 頁

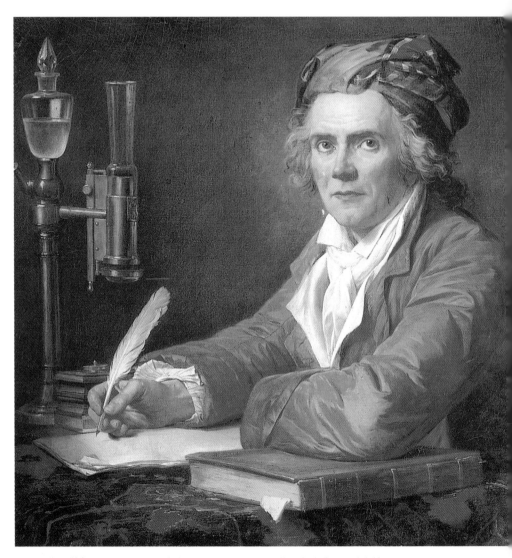

阿爾方斯·勒魯瓦　1783 年　油畫畫布　72×91cm　法國蒙彼利埃法布爾美術館藏

到了眾多的喝采，也在義大利贏得美譽。有三週的時間，他的訪客幾乎絡繹不絕。」

當羅馬老畫家巴脫尼將死之時，曾將自己所用的畫筆與畫板都送給了大衛，並且告訴他說：「只有我們兩個人才是畫家，其他的人都可以丟到河裡去。」我們可以看到當時大衛在羅馬的影響力。

〈荷拉斯兄弟的誓言〉在沙龍展中造成轟動，這幅大衛最有名的作品之一，目前收藏在法國巴黎羅浮宮中。畫作結構嚴謹，透過畫面上以劍為誓的荷拉斯兄弟，背後柱廊的陰影以及一旁傷心的婦女，營造出一股神祕的氣氛；形成對比的光線與陰影、直線與曲線，不但對照出暴力與憐憫，也讓人感受到畫布上所透露出的無盡悲涼。荷拉斯兄弟的誓言本是來自他們的父親，是一種父權下的產品，兄弟倆不過因為這種來自「獨裁」的理念就願意犧牲自己。在大衛的心中，再也沒有任何美德比愛國心更重要了，就像一七八九年的法國大革命，就是為了要改變獨裁政體，追求理想而產生的愛國之心。

畫中描繪荷拉斯兄弟臨陣前的宣誓，老荷拉斯立於中央，授予格鬥用的刀劍，左邊是舉手發誓的三個兒子，右邊是兄弟的妻子與妹妹，三組人平行配置在三個拱門背景上，有力的強調出主題。男人鋼鐵般堅強的動作，和女人悲傷軟弱的美，形成強烈對比，醞釀出瞬間的緊張。充分表現出為共和國而犧牲個人感情與存在的精神，這種英雄主義，動作含蓄，色彩也盡量控制著，但卻給人強烈印象，成為法國新古典主義重要代表作。

圖見 33 頁

圖見 36～38 頁

大衛畫的最後兩幅有關歷史的畫作，一為〈蘇格拉底之死〉，一為〈執行官帶回布魯特斯兒子屍體〉。當時的詩人謝尼埃指出，畫中的蘇格拉底雖然向毒藥伸出了手卻並未握住，乃是因為他一心只想到自己最後的遺言。而暗殺凱撒的羅馬政治家布魯特斯的兒子則是因為「暴君」喪命，如果不是因為七月十四日法國剛好爆發了大革命，這幅畫顯然是不可能會獲准展出的。

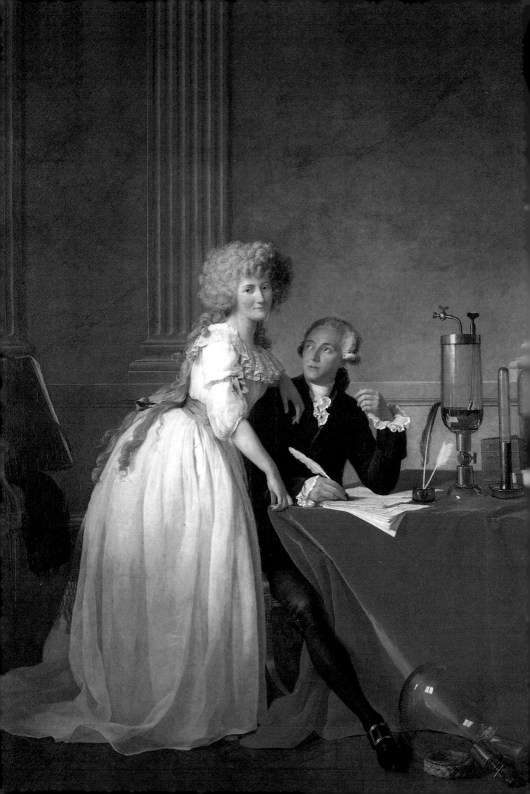

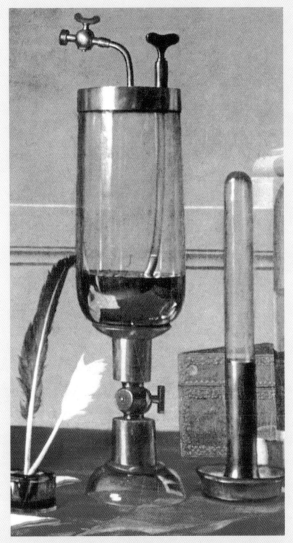

安托尼・洛朗・拉瓦錫伯爵及其夫人（局部）（上圖）

安托尼・洛朗・拉瓦錫伯爵及其夫人　1788 年　油畫畫布

259.7×194.6cm　紐約大都會美術館藏（左頁圖）

安托尼‧洛朗‧拉瓦錫伯爵及其夫人（局部）

德拉克拉茲（Delecluze）還曾經這樣寫道：〈執行官帶回布魯特斯兒子屍體〉一畫不但使得大衛的聲譽倍增，而且立刻影響到當時社會的流行品味甚至於道德標準。該畫展出後，婦女就開始流行披肩散下至肩膀的髮型，很快的連男士們也開始流行披下頭髮，女士的束腹更是被束諸高閣，連正式的禮服都流行簡單輕便的式樣，講究高貴的氣質取代了原先追求的奢華豔麗。

　　在〈荷拉斯兄弟誓言〉與〈執行官帶回布魯特斯兒子屍體〉兩幅畫中的婦女，都有道德上的深意，也正是那個時代所重視的。另外，畫中人物所傳達的是一種全然的消沈與不安，毫無掩飾地表達了深沈的憂傷。〈執行官帶回布魯特斯兒子屍體〉一畫中前方崩潰在母親懷中的年輕女孩，她的頭向後仰垂，被母親衣服半掩住的臉龐，在光線的強調下透露出心碎的表情，這也是第一次畫家藉由歷史傳奇故事來描繪悲傷離別的深情。新古典主義在這幅畫中有所突破，因為這幅畫不但有浪漫主義的風格，也有寫實主義的感覺。畫中的三位婦女更架構出極佳的線條與色彩。

　　大衛的〈執行官帶回布魯特斯兒子屍體〉在當時的沙龍展中大出風頭，雖然畫的是歷史畫，但卻具有現代的意義。畫共分三個部分，右邊的婦女、陰影中的布魯特斯、左邊的出殯隊伍。畫的中間有一大片空白，以一個籃狀物表徵出空洞卻不再具有意義的生活。大衛將這段歷史與當時的日常生活作了最好的並列與對置，人物誇張的手勢則表示出這是一件不尋常的事件。

　　在畫〈蘇格拉底之死〉與〈執行官帶回布魯特斯兒子屍體〉之間，一七八八年大衛畫了另外一幅也是一樣表達出自由奔放感情的作品，那就是〈安托尼・洛朗・瓦拉錫伯爵與其夫人〉。瓦拉錫伯爵為現代化學之父，畫的背景是有壁柱裝飾的牆，畫面左角的扶手椅上放著一幅畫，但是觀畫者的視線很容易就被畫中兩個人物的臉吸引住，而不得不將視線遊走在人物的表情與色塊之中：白色的衣服、黑色的禮服、桌上鋪的紅布。白色就在黑色與紅色的襯托下顯得更加明亮突出。

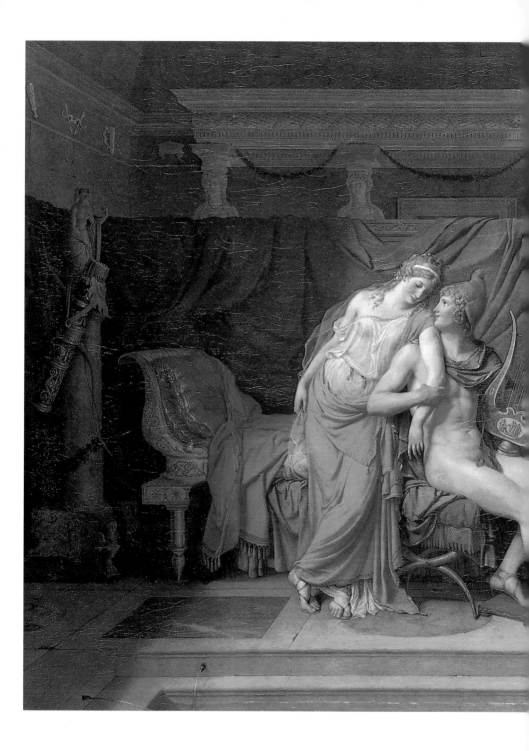

帕里斯與海倫　1788 年　油畫畫布
146×181cm　巴黎羅浮宮美術館藏

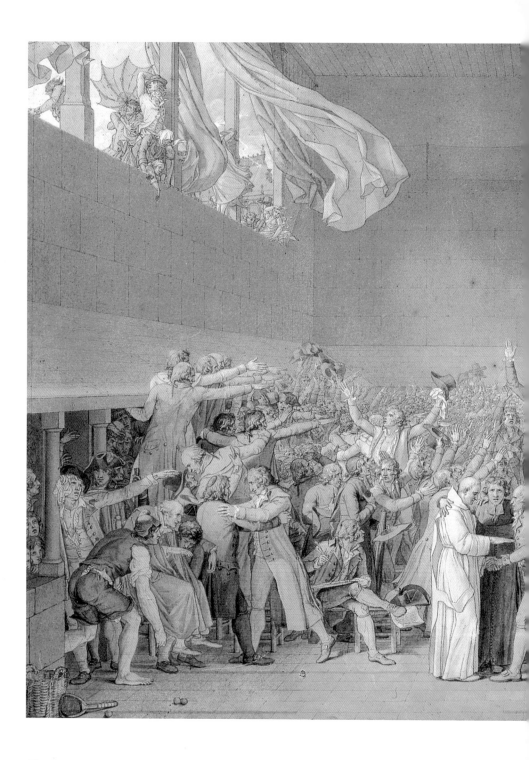

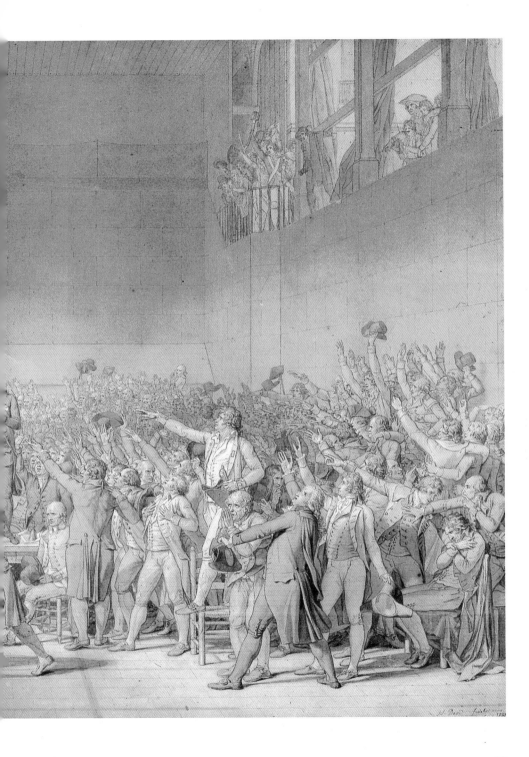

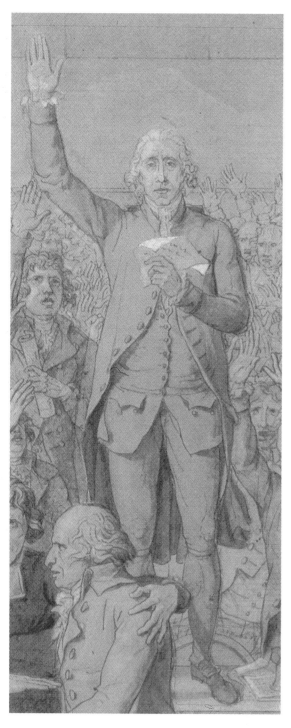

一七八九年六月二十日凡爾賽網球場上
的誓言（局部）──當時國民公會的
總裁巴伊正在宣讀誓言的內容（左圖）

一七八九年六月二十日凡爾賽網球場上
的誓言　1791 年　鋼筆、墨水上白色
與褐色彩、紙　66×101cm
凡爾賽國立古堡美術館藏（前頁圖）

一七八九年六月二十日凡爾賽網球場上
的誓言（局部）──修士熱納、修道院
院長格雷古瓦以及牧師聖艾蒂安

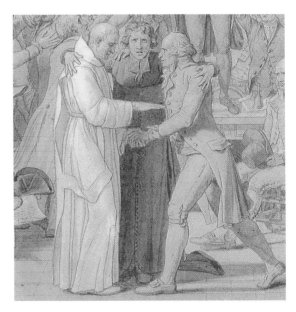

一七八九年六月二十日凡爾賽網球場上
的誓言（局部）──熱情洋溢、異常激
動的雅各賓派首領羅伯斯比爾

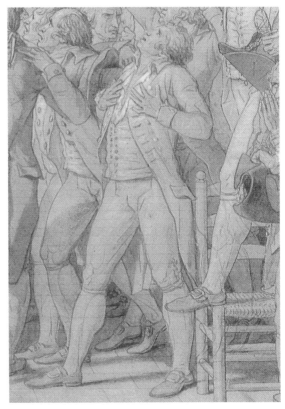

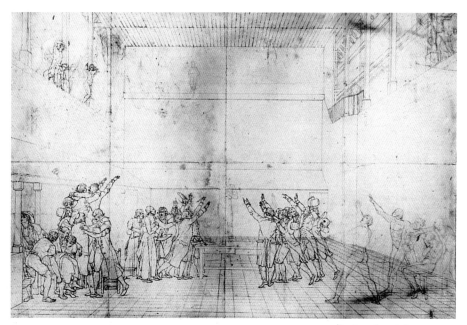

網球場上的誓言習作　1790 年　鋼筆、棕及黑色墨水、黑粉筆、石墨、白直紋紙　66.2×99cm
美國哈佛大學佛格美術館藏

　　初看整個畫時，也許你會覺得瓦拉錫斜伸而出的右腳似乎破
壞了畫面的調和，其實那與畫上的玻璃器皿形狀正好遙相呼應，
巧妙勾勒出畫中化學家人物的特色。我們也可以看到大衛描寫透
明玻璃瓶的高超技巧，瓶身透明得幾乎看不見，剛好反襯出不透
明試管的厚度。

　　這幅畫也表達了古典主義與現代繪畫對色彩的不同看法：古
典主義以爲色彩在畫作中只是附屬品，色彩越輕越淡，就越能與
形狀結合爲一體。大衛除了在晚期作品的背景中，有因爲色彩而
使用色彩的感覺外，他從不因爲色彩而使用色彩。到了浪漫主義，
由於力求擺脫古典主義的羈絆，色彩變得熱烈而奔放。在現代繪
畫中，色彩則是完全獨立於物體之外的，有獨立表達情緒或物體
的作用，或許這就是抽象畫觀念的本源。

　　一七八八年，當時皇帝的兄弟也就是後來的查理五世出錢指

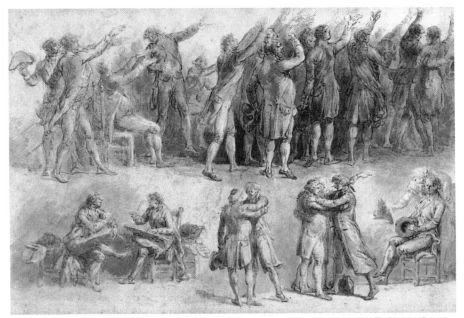

網球場上的誓言習作　年代不詳　石墨打底格、黑色與棕色墨水、象牙色紙　芝加哥美術學會藏

圖見 46～47 頁

定畫題，請大衛畫了〈帕里斯與海倫〉，該畫背景的面積極大，也有大片的方堆石牆，也有女像柱的門廊。雜亂堆放著紅色、白色與灰色衣服的床後，掛了一塊紅色的布幔。海倫站著，左胸靠在帕里斯的右肩上，帕里斯坐著，側著的臉看著他的情人，海倫的臉雖然也朝向帕里斯，目光卻注視著其他地方。有些評論家以為畫中兩人的身軀正好形成了一個英文的「A」字。海倫身著一件古代希臘時代女人所穿的短袖透明長袍，帕里斯則全裸，但是在他左邊，有一把看起來有點多餘的七弦琴，琴上的絲帶正好掩蓋住了他的私處。這幅畫與當時的洛可可畫風並不相同，我們在畫中所看到的是美感，沒有淫蕩；看到了美麗，卻不見神話畫中慣有的華麗風格。大衛筆下所描繪的美，純淨的一如乾淨的春水，健康而又清淡。

　　一七八八年，大衛最喜愛的學生德魯埃因天花過世，大衛受

53

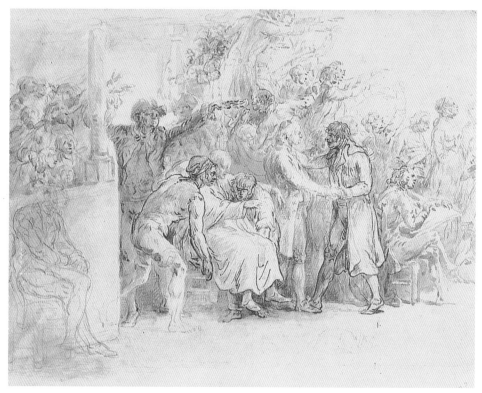

網球場上的誓言習作　年代不詳　石墨打底格、毛筆、黑色與棕色墨水、染灰色、象牙色紙
29×43.3cm　芝加哥美術學會藏

到很大的打擊，大衛曾與德魯埃一起到義大利，並且畫下〈荷拉斯兄弟的誓言〉一畫。在一封書信中，大衛承認：「我之所以願意與德魯埃同行，乃是因爲我對藝術以及對他的熱愛，與他在一起，我能在教學相長中學習，他所提出的問題成爲我需要學習的課程，現在我失去了一個最好的競爭對手。」

雅各賓派與〈網球場上的誓言〉

在那個時代，政治變化也瞬息萬變，當前發生的事情很快地就變成了歷史。一七八九年六月十七日，資產階級與一些神職人

一七八九年六月二十日網球場上的誓言　1791～1792 年　素描　石墨、黑鉛筆、白鉛筆染棕色油彩、
畫布　400×660cm　凡爾賽國立古堡美術館藏

員、貴族宣布成立國民公會，並且於二十日在網球場上宣示。

　　十二月，在大衛的帶領下，在維恩的命令下，二十位皇家藝
術學院的會員宣佈藝術學院與政治無關，皇家藝術學院只是教授
繪畫與頒發繪畫獎章的地方。一七九○年，一群激進份子又進一
步要求廢除學院，代之以更自由、更普及的「公共藝術會」。

　　事實上，繼繪畫藝術上的成功之後，大衛在政治上也是一帆
風順。他已經不再需要爲繪畫事業努力奮鬥，因爲他已經成功了。
在歐洲，他的畫室是巴黎最讓人嚮往的地方，他教的學生也都是
一時之選，一些後來在繪畫史上也都佔有一席之地的畫家，例如，
熱拉爾、吉羅特以及葛羅，他也因此被認爲是「可以將人帶向幸
運的擺渡者」。

　　有人批評他是爲報復當初曾經四次遭受藝術學院羅馬獎的拒

一七八九年六月二十日網球場上的誓言（局部）

巴拉夫（上圖）

熱拉爾（下圖）

一七八九年六月二十日網球場上的誓言（局部）

米拉波（上圖）

杜布瓦（下圖）

絕，才率先把皇家藝術學院廢除。事實上，他大可把皇家藝術學院接手過來自己掌管，以他來說，在當時是絕對有那個能耐的，其實，大衛自己也覺得皇家藝術學院需要徹底改革。

一七九三年八月八日，國民公會正式宣佈關閉皇家繪畫與雕刻兩藝術學院。早期流亡國外的肖像畫家依利沙白‧韋吉勒布倫，雖然一直是大衛的對手，但是也公平的替大衛作了辯護。他以為大衛熱愛藝術，絕不會因為任何仇恨或不滿而否決或傷害到他人的藝術才能。因為大衛是名完全為藝術奉獻者，他曾將一些藝術傑作妥為收藏，以免遭到戰亂的破壞；他為藝術家請命，也為藝術家爭取繪畫該得的佣金。

和當時的革命激進派一般，大衛相信「自從羅馬時代以來，世界就變得空洞而無意義。」現實與理性都使大衛相信革命可以帶回社會道德。在法國大革命恐怖時代，在那個以血腥鎮壓，導致血流成河的時代，大衛曾經如此表示自己的態度：「我全無野心，只追求藝術的榮耀，我所接受的官方職位只是為了要替藝術服務，為了彰顯藝術。」

大衛不覺得接受佣金來描繪革命事蹟有何不妥，他成為慶祝革命遊行的大師，為一七九三年八月十日的「博愛日」及一七九四年的「超人日」遊行設計服裝與裝飾等，當時依然年輕的德拉克拉茲，在遊行隊伍中第一次看到大衛，雖然並不贊成大衛的政治品味，也為藝術家所能得到的榮譽而覺得眩目不已。

一七九一年七月十七日，大衛在請願皇帝遜位的文件上簽字表示同意，一七九二年十月他被指派為公共教育委員會委員。十月十八日，他又成為藝術委員會的成員，一七九三年一月十七日，他投票贊成將皇帝處死。他擔任過當時雅各賓派公安委員會中幾個重要的職位，當雅各賓派的首領羅伯斯比爾在阿貝爾派政變時被推翻、被補處死，大衛之所以得以僥倖保留性命，免得一死，可能是因為當時他剛好生病，沒有參加委員會所舉行的會議。但是，大衛還是一樣難逃牢獄之災。一七九四年八月二日大衛被補

一七八九年六月二十日
網球場上的誓言
（局部）（右頁圖）

58

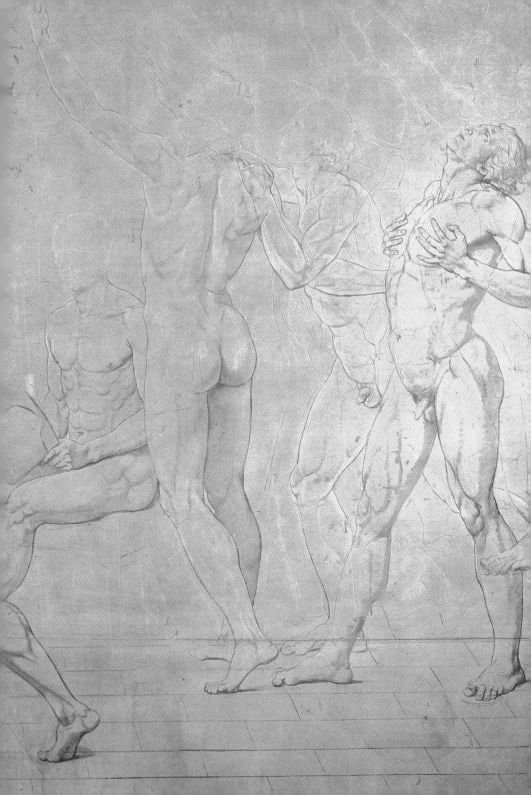

入獄，直到十二月二十八日才被釋放；一七九五年五月二十九日他又再度被捕，直到同年八月才獲自由。

除了這些不同的職位外，大衛也在臨時藝術委員會與博物館委員會中任職，最重要的是他並沒有因為政治而放棄繪畫。一七九〇年，雅各賓派人士為了要妝點國會大廳，特別委託大衛畫〈網球場上的誓言〉，而且預備再製成版畫。雅各賓派的人士預估會有三千人訂購此幅版畫，如果每人收取二十四英鎊，將可籌得七萬二千英鎊款項。後來這個提案送交議會並且獲得通過。

大衛立即展開作畫工作，他先以巨幅墨畫為未來的油畫與版畫繪製出草圖。五月底時他在自己的畫室中展示，九月時又乾脆把草圖移至沙龍之中展覽，而且就掛在〈荷拉斯兄弟的誓言〉旁。結果，前來訂畫的人雖然沒有想像中多，但是的確吸引了大批的參觀者。

就在雅各賓派奔潰前兩天，曾經擔任過公安委員會委員的貝特朗·巴爾雷還特別提出建議，要求黨中的財政部支付大衛此畫的佣金。

大衛又把他的畫室搬到當時已經不再作為崇拜用的斐揚大教堂，並且在當時的《箴言報》上刊登廣告，要求與會的代表們，或者親自到畫室中來讓大衛寫生，或者可送來他們肖像以作為大衛作畫時的依據。

這是一幅看起來像歷史畫，但是卻是記錄發生在現代中的事件，表達的是透過革命熱情所創造出的道德典範。難怪大衛表示『我們再也不用從有限的歷史題材中去尋找重覆繪畫的內容了，因為現在就有許多豐富的題材可以任由畫家們選擇，而且再也沒有像「網球場上的誓言」這樣更能背負歷史意義的畫作了。』只是，他沒有想到在動盪不安的政治環境中，取材於現代事物的畫作，往往很容易成為畫家沉重的負擔。

大衛以大幅的畫布作此畫，人們可以在「裸露」的身軀上看到這些後來也成為「歷史」人物的面孔。在左邊，有三個人，分

一七八九年六月二十日
網球場上的誓言
（局部）（右頁圖）

60

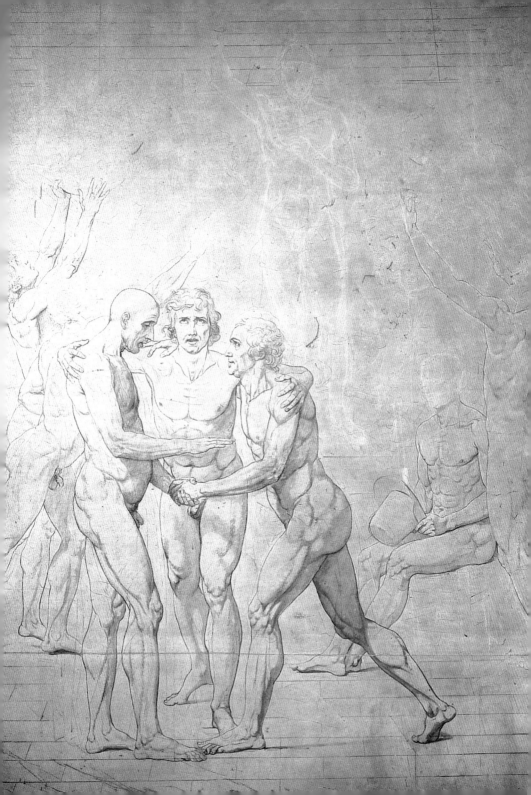

特律代納夫人畫像　1791～1792 年　油畫畫布　130×98cm　巴黎羅浮宮美術館藏

帕斯特雷夫人與她的兒子　1791～1792 年　油畫畫布　129.9×97.1cm　芝加哥美術學會藏

別是修道院長格雷古瓦、牧師聖艾蒂安以及教士熱納；在右邊，則有巴拉夫、米拉波、「老人」熱拉爾以及拉布瓦。雅各賓派首領羅伯斯比爾站在左右兩組人物的中間。所有的人物都以白色的鉛筆在灰色簿子上先打稿。其中有四張臉：巴拉夫、米拉波、熱拉爾與杜布瓦；也有三隻手：巴拉夫的一雙手與米拉波向上舉起的一隻手。

不過，可惜這幅畫始終未能完成，而且我們現在所看到的作品也比原先的尺寸要小了太多。那是因為在大衛去世之後，為了要使他的作品更容易拍賣，這幅畫作曾經被分割成小塊出售。

當然我們很容易理解為什麼大衛未能將此畫完成，當初在網球場上發誓的英雄們，很快地在政治環境的迅速變遷下成為了政治的階下囚。推算起來，大衛是在一七九二年停止畫這幅作品的。

但是從這幅未完成的作品中，我們依然可以看出整個畫作的結構，畫的上部相當空曠，下半部卻十分擁擠，正好形成了對比。而在人物集中的下半部，處處都可看見畫家所勾勒的細節，各種不同的手勢，各種表情與姿態，在這些豐富的「集中」陳訴下，他所要表達的意義也就不再止於一頁歷史而已。

〈馬拉之死〉結合肖像畫歷史畫

歷史畫作中當然會有屬於畫家的想像力，尤其當時間過去，革命運動意義已經隨著時間而淡化之後，人物的性格就必須透過畫家的筆來作表達。

大衛在一七九三年畫下他最有名的作品〈馬拉之死〉，就是一幅介於歷史與肖像畫間的代表作品。

一七九〇年到一七九二年間，大衛畫了四張非常有名的肖像作品，單純化的背景，頗有當代對後來印象派影響甚大的英國畫家泰納的畫風。

這四張畫是：年代不確定的〈儒貝爾女士畫像〉、一七九〇年間畫的〈奧利爾伯爵夫人畫像〉、一七九一到九二年間畫的〈特

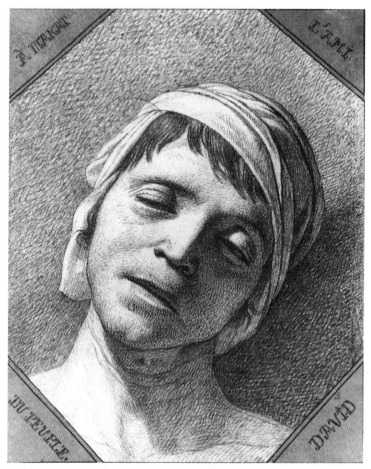

馬拉之死標題　1793 年　鋼筆、墨水、白紙襯在棕色紙上　27×21cm
凡爾賽國立古堡美術館藏

律代納夫人畫像〉以及一七九二年作品〈帕斯特雷夫人與她的兒
子〉。後面兩幅畫上都註記了畫中人物的名字，大概是因爲畫家
爲了害怕觀畫者無法分辨兩畫中人物的相似性而作下的「註腳」。
其中特律代納夫人的眼神與表情都透露著渴望與等待，構成了畫
中人物的特質，大衛讓肖像畫中透露出人物的情感或情況，而不
單只是以前「停格」在某一個時間或某一種姿態的面貌之中。

　　〈馬拉之死〉在大衛的眼裡，基本上是一幅屬於歷史的畫作，

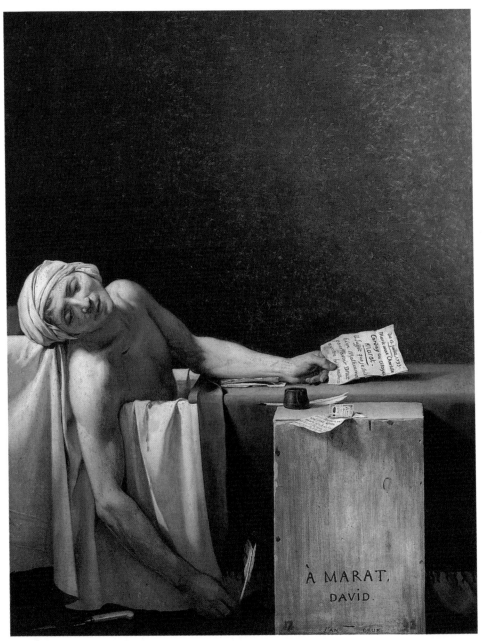

馬拉之死　1793 年　油畫畫布　165×128cm　布魯塞爾比利時皇家博物館藏
馬拉之死（局部、右頁圖）

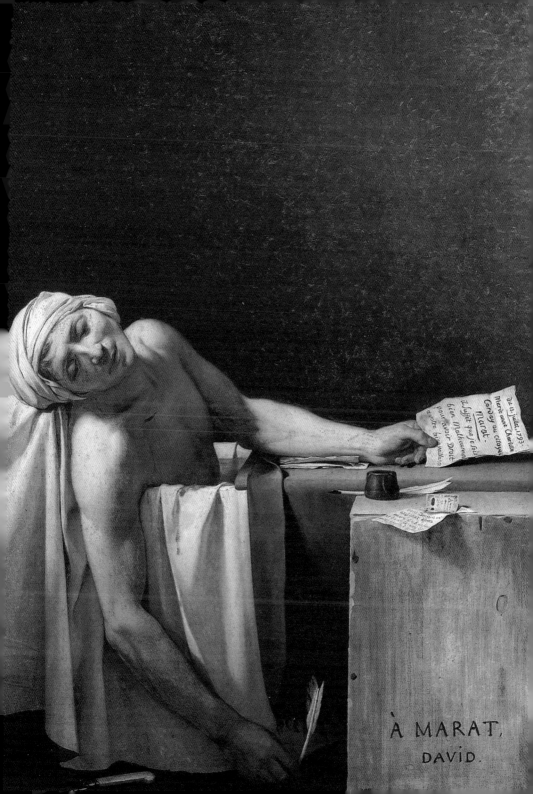

Du 13. juillet, 1793.
Marie anne Charlotte
Corday au citoyen
Marat.
il suffit que je sois
bien Malheureuse
pour avoir Droit
a votre bienveillance.

À MARAT,
DAVID.

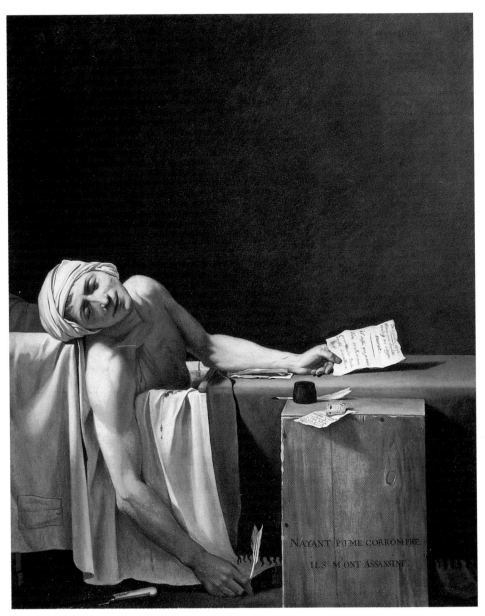

大衛畫室摹繪作品　馬拉之死　1793 年　油畫畫布　162.5×130cm　巴黎羅浮宮美術館藏

大衛名畫〈馬拉之死〉有兩幅仿作，均出自大衛畫室，一幅存在凡爾賽宮，一幅藏於羅浮宮。
此為藏於羅浮宮的作品，與現存布魯塞爾皇 家博物館的〈馬拉之死〉不同處在於右下方木箱
下方的簽名，原作僅簽「馬拉・大衛」，此幅則簽字較多。

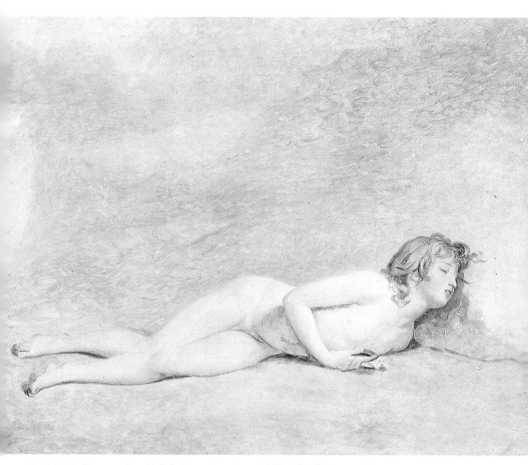

約瑟夫・巴雷　1794 年　油畫畫布　119×156cm　法國阿維尼翁卡爾維特博物館藏

大衛藉著一個現代人物的題材，表現出沒有時間限制的人類崇高
美德。

　　馬拉（一七四三～一七九三年）是法國醫學家、物理學家和
法國大革命中的政論家，也是革命民主派的傑出代表之一。在法
國大革命前後寫了不少抨擊專制制度的文章，在民眾心中享有很
高威信。他主辦的《人民之友報》成為城市民眾的喉舌。革命期
間他因躲在地窖中工作，得了皮膚病。一七九三年七月十三日他
在熱水池浴缸中寫作時被刺殺。大衛描繪的馬拉之死正是個被刺
的情景。

自畫像　1790～1791年　油畫畫布
翡冷翠烏菲茲美術館藏（右圖）
盧森堡風光　1794年　油畫畫布
55×65cm　巴黎羅浮宮美術館藏
（左頁圖）

在大衛擔任雅各賓派總裁之時，在一七九三年七月十二日，
也就是讓‧保羅‧馬拉被夏洛特‧科德殺害的前一天晚上，他曾
經拜訪心儀已久的馬拉，所以他把在拜訪時所得到得記憶，一起
放入畫中。

例如畫中所呈現的浴盆、浴巾、綠色的地毯、木箱、桌上的
墨水台以及鋼筆。浴盆與鋼筆原是馬拉的象徵，爲了解除皮膚病
的痛苦，馬拉必須花很多的時間泡在浴缸中，而筆則是他的「武
器」，木箱是他住所中唯一的家具，反映了他簡樸的生活。

爲了加強馬拉的性格，大衛在畫中添加了三項「裝飾」：一
爲木箱上的墨水台旁，有一張法國革命時期革命政府爲了償付徵
收土地而發行的紙幣；另外還有一張馬拉所留下的紙條，上面寫
著：「這些補償金留給丈夫爲國家而死的寡婦與五位孤兒」。在馬
拉的左手上則握著另外一張馬拉所寫的紙條：「一七九三年七月

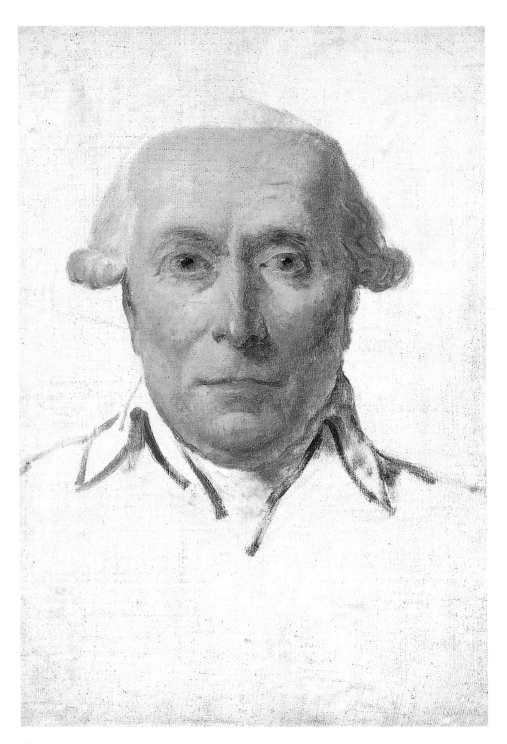

塞齊特夫人畫像　1795 年　油畫畫框　131×96cm　巴黎羅浮宮美術館藏（上圖）
美國士兵菲利普・馬澤畫像（又名〈凱爾蓋朗畫像〉）　1791～1792 年　油畫畫布　49×33cm
巴黎羅浮宮美術館藏（左頁圖）

皮埃爾・塞齊特畫像　1795 年　油畫畫框　129×95cm　巴黎羅浮宮美術館藏（上圖）
薩賓的女人習作（大衛在獄中所作）　1794 年　鋼筆、墨水、鉛筆、染灰色及白色　26×34cm
巴黎羅浮宮素描陳列館藏（右頁圖）

十三日／這是瑪麗・安・夏洛特・科德給平民馬拉的／我雖然不幸；但是且讓我向你的仁慈表達致意。」在地上，有一把沾滿血跡的刀子，這些紙條告訴了我們所有的故事，一位死者所擁有的仁慈與慷慨。構圖雖然簡單卻形成巨大的張力。

　　畫中馬拉的胸部受傷，右手「掛」在地上，手中仍握著一隻筆。浴盆中滿是被血染紅的水。木箱上的錢與馬拉最後所寫的紙條，像一座碑石般豎立著，木箱上有大衛為馬拉寫下的黑色碑文：「給馬拉／大衛」。馬拉兩個字較大，畫家的名字則較小，下面註有日期：第二年，那是新曆，剛好對照了馬拉手中紙條上的一七九三年。

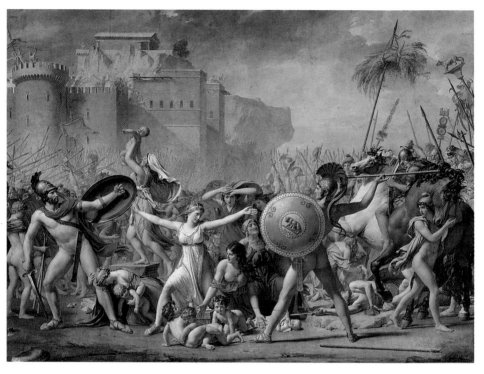

薩賓的女人　1799 年　油畫畫布
385×522cm　巴黎羅浮宮美術館藏
（上圖）

薩賓的女人習作　1799 年
白色勾重點　47.6×63.6cm
巴黎羅浮宮素描陳列館藏（下圖）

薩賓的女人習作——塔德斯腳邊的母與子　1794～1796 年　鉛筆畫　13.5×16.3cm
美國洛桑普特史密斯大學美術館藏

　　畫面中的浴盆是橫的，屍體也是橫的，木箱則是直的，在簡
單中呈現出的是井然有序，畫中人物的表情只有仁慈沒有怨恨，
是一個甘願為革命犧牲者的風範與典型。不過在另外一張初稿
上，人物的雙眼半閉，嘴微張，則比較接近人性，是更生動的垂
死烈士。

　　油畫中馬拉的臉剛好在畫布的中間，上半部則為空白，不像
大衛在肖像畫中有一些代表性的背景，在這裡，他以扭曲混合的
光線與陰影，營造出象徵著理想的意境。

　　馬拉是革命時代的第二位烈士，第一位是在一七九三年因為
投票將國王推上斷頭台而遭謀殺的米歇爾・佩爾蒂埃。大衛也曾
為佩爾蒂埃作畫，可惜該畫卻被佩爾蒂埃忠於皇室的女兒全毀而
未能留下。

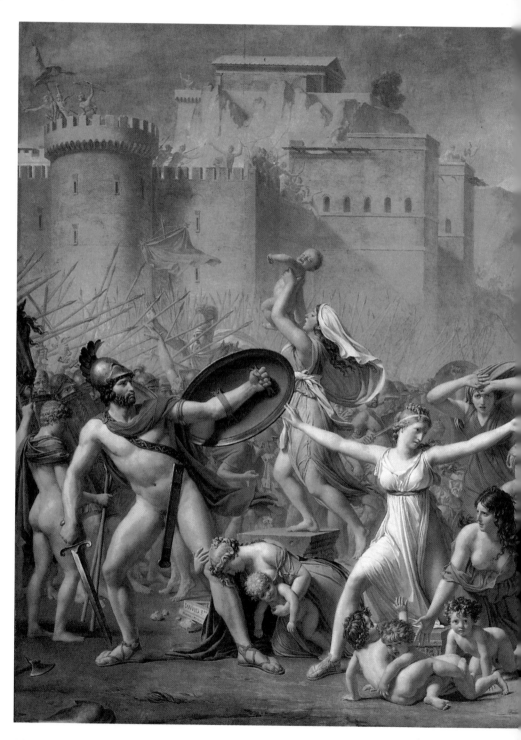

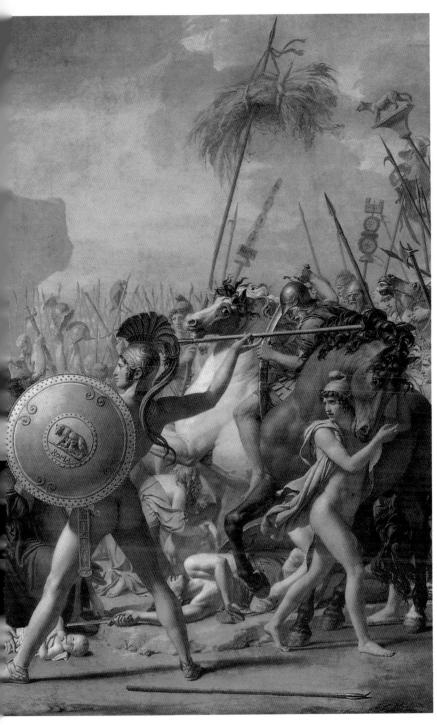

薩賓的女人
（局部）
（左圖、背頁圖）

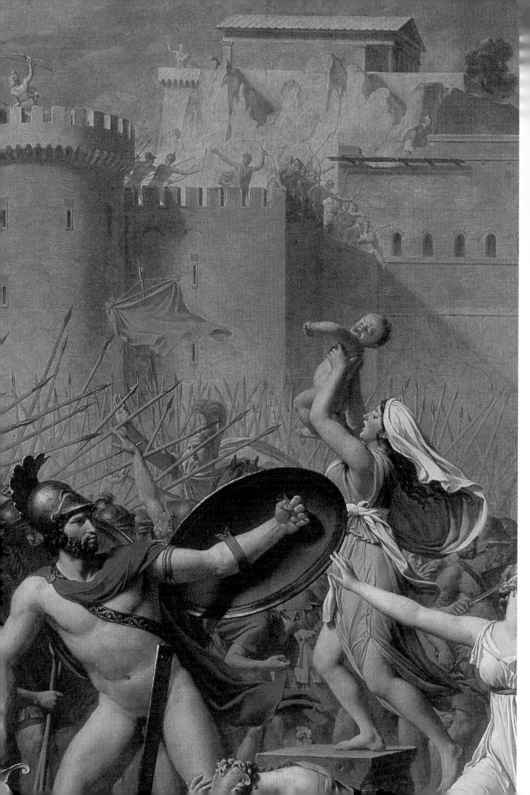

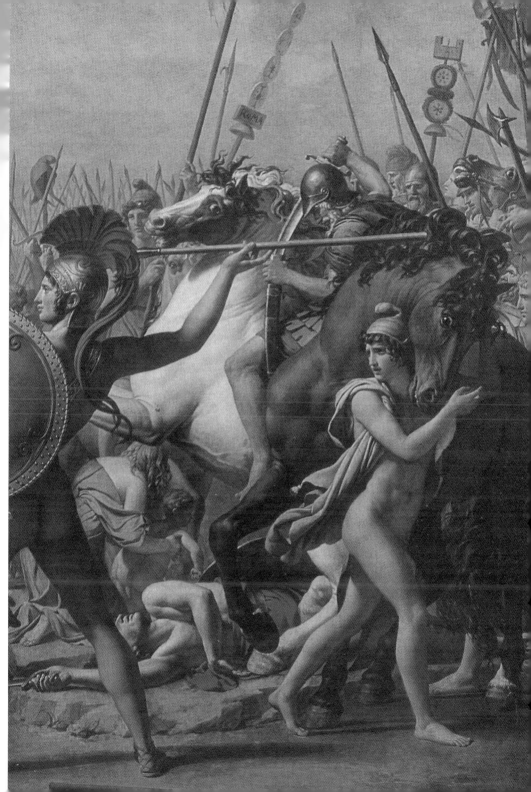

事實上，雖然此畫在國民公會的大廳中，一直展示到一七九五年的二月，然後才歸還給大衛，但是，在大衛死後的拍賣會上，卻沒有人願意認購此畫。因爲浪漫主義的愛好者，實在很難理解畫中絲毫不見華麗的淒涼感。不過，法國詩人波特萊爾曾經如此寫道：「這是大衛最偉大的作品，看不到任何無價值的瑣碎，有的只是令人驚訝的技法與芳香撲鼻的崇高理想。大衛以很快的速度作出此畫，混合表達了劇烈的苦痛與極端的溫柔，繪畫出一個飛舞在冰冷牆上，淒涼氣氛裡，如同棺材般浴盆中的靈魂。」

圖見 69 頁

一七九四年，大衛畫出了他的最後一幅歷史畫作〈約瑟夫·巴雷〉，大衛曾如此解釋過這幅畫：「只有十三歲的年輕英雄巴雷是他母親精神上的唯一支柱，可是他不幸陷入了殘忍屠夫的手中，美德勇氣往往在危險來臨時才會大爲彰顯，當他憤怒地、不顧一切地高呼著共和黨萬歲時，立即被擊倒，胸前還拿著三色薔薇花飾，他死在歷史的記錄之中。」

該幅畫中，斜躺在地上的是一具裸體的成年人屍體，在他胸前的手上抓著一張有顏色的紙，但是看不出究竟是男還是女，不過人物的身體與臉部線條都極端女性化，可是又沒有任何性別象徵。同時，也看不出他所躺的地方在哪裡，在這具「陰陽同體」的人物四周，畫家只以粗大幾筆線條帶過，二百年來人們一直在猜想，這是不是大衛還沒有添加上衣服、未完成的一張底稿。

不過，「畫完」與「未畫完」本來就很難下定論，也許大衛喜歡讓畫有一種正在進行中的感覺。或者表示大衛已經對此畫感到滿意，抑或他根本不願記憶再重回到那個充滿變數、不安定的時代。

一七九四年的八月二日，大衛繼羅伯斯比爾後被捕，約有百位的支持者遭到處死。在監獄中的大衛依然作畫，他爲獄卒畫像，也抒寫羅馬的風景，目前被收藏在巴黎羅浮宮的〈盧森堡風光〉就是他從羅馬監獄被轉送到盧森堡監獄中所作。在大衛所作的〈自畫像〉中，他的眼睛直視著觀畫者，尖銳的眼神蓋過了臉上的疑

圖見 70 頁

圖見 71 頁

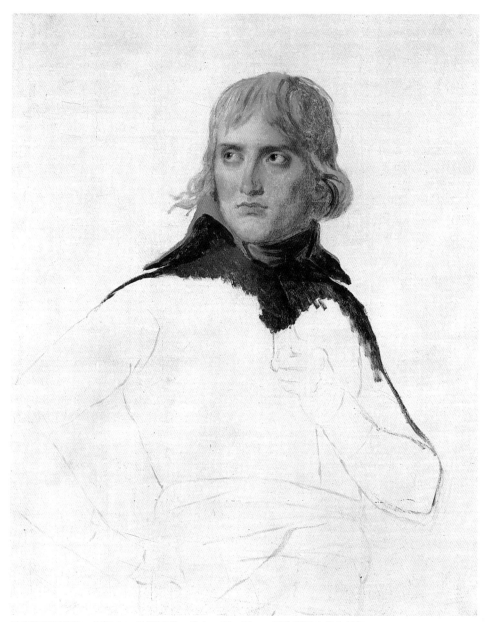

波拿巴將軍畫像　1797 年　油彩素描、畫布　81×65cm　巴黎羅浮宮美術館藏

惑與焦慮。

大衛在同年十二月獲釋，他被強迫留在聖東省，與塞齊特家族住在一起，也就是他的連襟家族。這時他畫出了著名的〈塞齊特夫人〉以及〈皮埃爾・塞齊特畫像〉兩幅作品。前者在大衛第二次被捕下獄，也就是一七九五年五月二十九日到八月底這段時間中曾經被迫暫時中斷。畫中的塞齊特夫人的臉與她的小孩，被襯托在黑色抽象的背景下；皮埃爾・塞齊特的畫像則以天空與雲彩為底。在大衛的作品中，這兩幅畫相當特別，因為畫中人物都充滿了愉悅享受生命的活力，畫家似乎更注重顏色的調和，彷彿是要對新秩序的生活發出讚美，要充分展露資產階級的舒適與安逸。這兩幅畫也證明大衛並未就此喪失繪畫的天才，而且在一七九六年的沙龍展中大受歡迎。

圖見 73 頁

圖見 74 頁

一七九五年十月二十六日，大衛得到大赦，獲准回到巴黎自己的畫室之中，重新與許多學生在一起。

在當時的社會中，畫家與詩人原本應該對政治幼稚無知，不該牽涉到政治之中，所以大衛開始對政治表示沈默。德拉克拉茲形容當時的大衛是「永遠小心打扮、小心應對，對每一個人都非常禮貌。」大衛在當時約有六十個學生，每個月每位學生的學費是十二法郎外加雇用模特兒與暖氣的費用，不過有一半以上的學生都是完全免費入學。

在德拉克拉茲的著作《大衛，他的學校與他的時代》一書中，就曾經如此描寫著：有一次，一位學生一面畫畫，一面唱著德國作曲家的作品。大衛對他說，這就是你熱愛德國音樂的一種自然抒發，你是喜歡旋律還是喜歡和聲？其實這與繪畫的道理是一樣的，你先畫線條再上顏色，就如同替馬加鞍，本來也沒有什麼一定的先後關係。畫出你的感覺，畫出你所看到的東西，想怎麼畫就怎麼畫，因為繪畫是關乎自我的一種特質，不論那是一種什麼樣的氣質。

大衛對學生的批評也是興之所致的，他沒有一定的教條、也

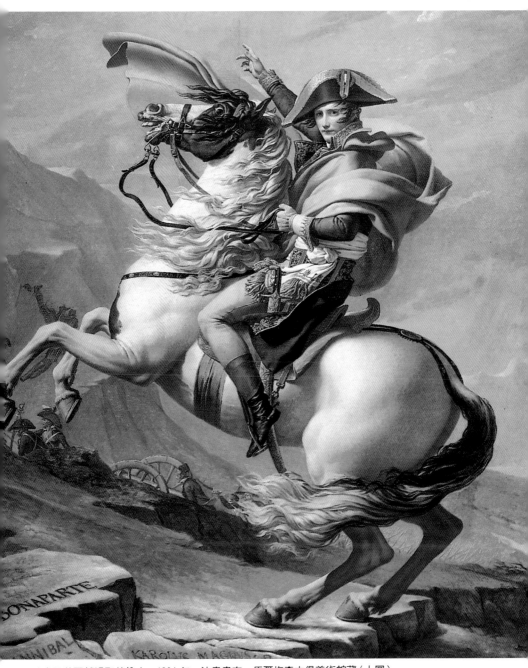

波拿巴將軍越過聖伯納山　1801 年　油畫畫布　馬爾梅森古堡美術館藏（上圖）
雷卡米埃夫人（未完成）　1800 年　油畫畫布　174×244cm　巴黎羅浮宮美術館藏（背頁圖）

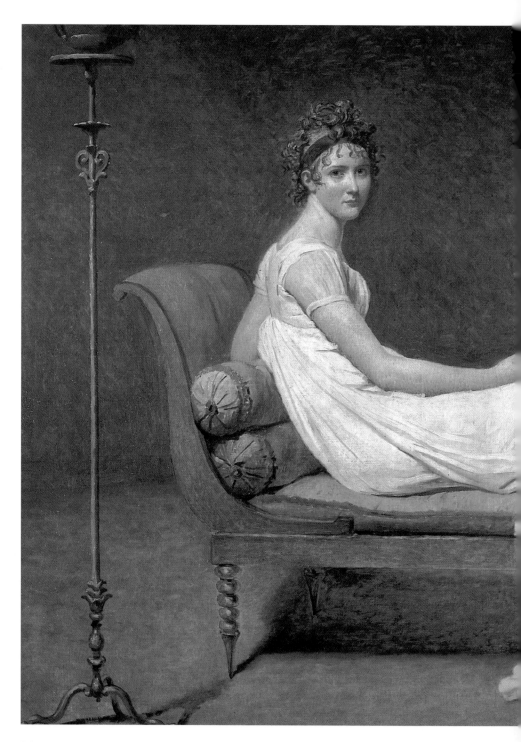

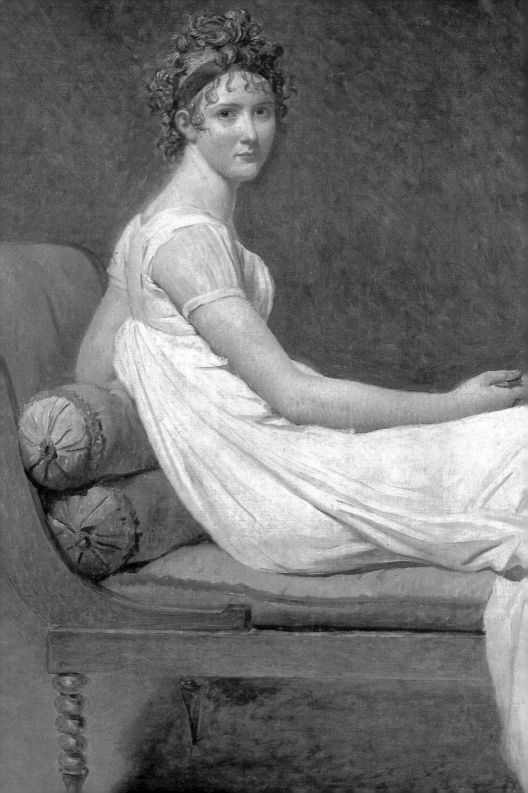

沒有不變的真理，只有鼓勵他們不斷地練習。德拉克拉茲指出，大衛往往謙虛地談論他最熟知的繪畫，但絕口不提那些所謂有智慧人的繪畫理論或者言論。

〈薩賓的女人〉與首創參觀者付費

圖見 75～81 頁

法國在第一共和與第二共和時代是個百花齊放的時代，從莎士比亞的文學到比夏的醫藥科學、斯普拉斯的法律、居維葉的古生物學與地質學。「未來」成為「進展」的同義詞，在暴力過後的春天裡，科學家與藝術家成為社會的新貴，大衛在當時佔有重要的地位，這是一個新生的時代，而非文藝復興時代。

大衛也希望產生全新面貌的作品，當時傳說他正在畫些新的東西，但是很少允許人看他的新作，大衛對他的學生表示：「我準備畫些完全不同的東西，我想將希臘時代的作畫規則帶回到繪畫之中。」

〈薩賓的女人〉共花了大衛四年的時光，最後終於在一七九九年的十二月二十一日在羅浮宮展出，也就是原來皇家建築學院的房間中。

這次的展出也是一項創舉，大衛定下了每人一點八法郎的入場費。對於大眾的抗議，大衛表示，在過去的十年中，畫家幾乎完全沒有獎勵與報酬，他的作法可以為其他的畫家樹立起一個帶頭的示範作用，好讓畫家賺取到一些收入。他稱自己的行動是以「高尚獨立的才能為名」，結果，這次一直到一八〇五年五月的展出，吸引了約四萬名的觀眾，每位參觀者都收到解釋大衛繪畫動機的一本小冊子。

〈薩賓的女人〉在繪畫上、在畫作的展出上都是一個轉捩點，剛看這幅畫時，人們以為又回到了以古代歷史為體裁的繪畫中，

雷卡米埃夫人（未完成）（局部）（左頁圖）
拿破崙的加冕禮　1805～1807 年　油畫畫布　621×979cm　巴黎羅浮宮美術館藏（背頁圖）

89

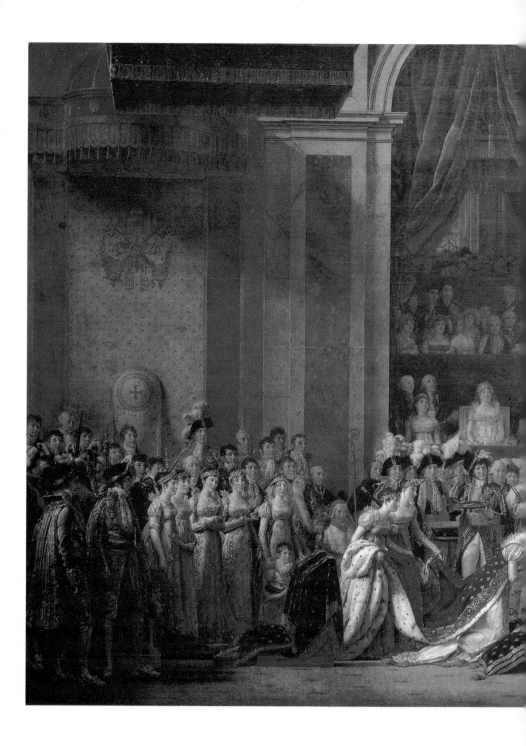

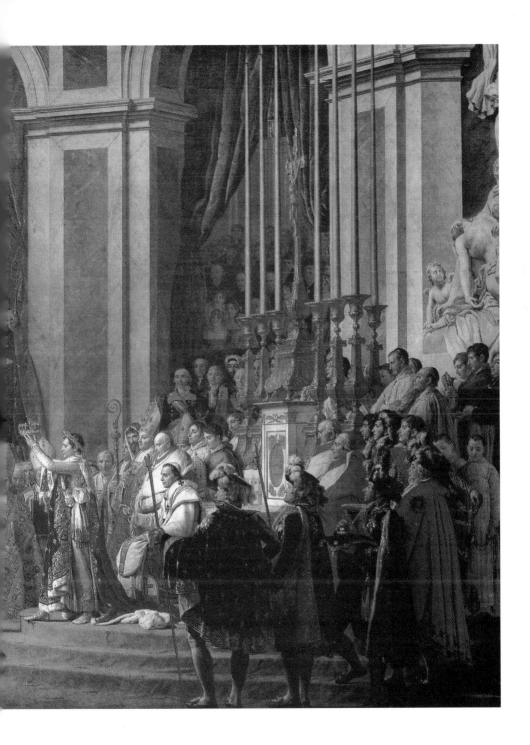

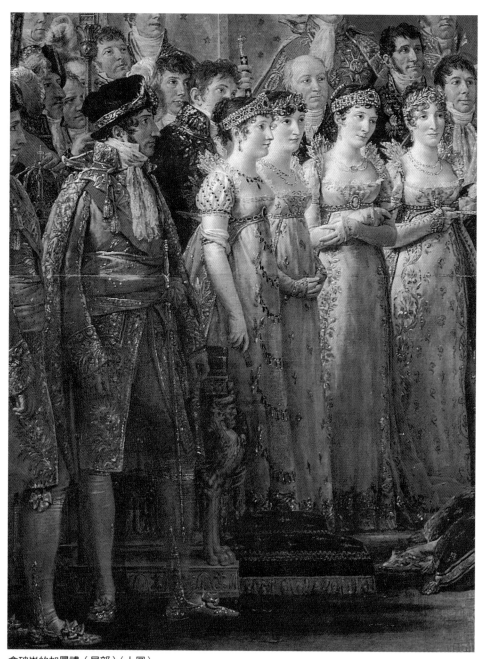

拿破崙的加冕禮（局部）（上圖）

拿破崙的加冕禮（局部）──在拿破崙身後的是教皇庇盧久七世，左邊是希臘正教的主教以及紅衣主教，頭戴主教高禮冠的是布拉基主教（右頁圖）

台北市100重慶南路一段147號6樓

藝術家雜誌社　收

市
縣　　　鄉鎮
姓名：　市區

　　　　　路
　　　　　街　段
　　　　　　　巷
電話：　　　　弄
　　　　　　　　號
　　　　　　　　　樓

人生因藝術而豐富，藝術因人生而發光

藝術家書友回函卡

感謝您購買本書，這一小張回函卡將建立起您與本社之間的橋樑。您的意見是本社未來出版更多好書的參考，及提供您最新出版資訊和各項服務的依據。為了加強對您的服務，請將此卡傳真（02）3317096 · 3932012 或郵寄擲回本社（免貼郵票）。

您購買的書名：＿＿＿＿＿＿＿＿ 叢書代碼：＿＿＿＿

購買書店：＿＿＿＿ 市（縣）＿＿＿＿＿ 書店

姓名：＿＿＿＿＿＿ 性別：1.□男　2.□女

年齡：　1.□20歲以下　2.□20歲～25歲　3.□25歲～30歲
　　　　4.□30歲～35歲　5.□35歲～50歲　6.□50歲以上

學歷：　1.□高中以下（含高中）　2.□大專　3.□大專以上

職業：　1.□學生　2.□資訊業　3.□工　4.□商　5.□服務業
　　　　6.□軍警公教　7.□自由業　8.□其它

您從何處得知本書：
　　　　1.□逛書店　2.□報紙雜誌報導　3.□廣告書訊
　　　　4.□親友介紹　5.□其它

購買理由：
　　　　1.□作者知名度　2.□封面吸引　3.□價格合理
　　　　4.□書名吸引　5.□朋友推薦　6.□其它

對本書意見（請填代號1.滿意　2.尚可　3.再改進）
內容＿＿＿＿　封面＿＿＿＿　編排＿＿＿＿　紙張印刷＿＿＿＿

建議：＿＿＿＿＿＿＿＿＿＿＿＿＿＿＿＿＿＿＿

您對本社叢書：1.□經常買　2.□偶而買　3.□初次購買

您是藝術家雜誌：
1.□目前訂戶　2.□曾經訂戶　3.□曾零買　4.□非讀者

您希望本社能出版哪一類的美術書籍？

通訊處：

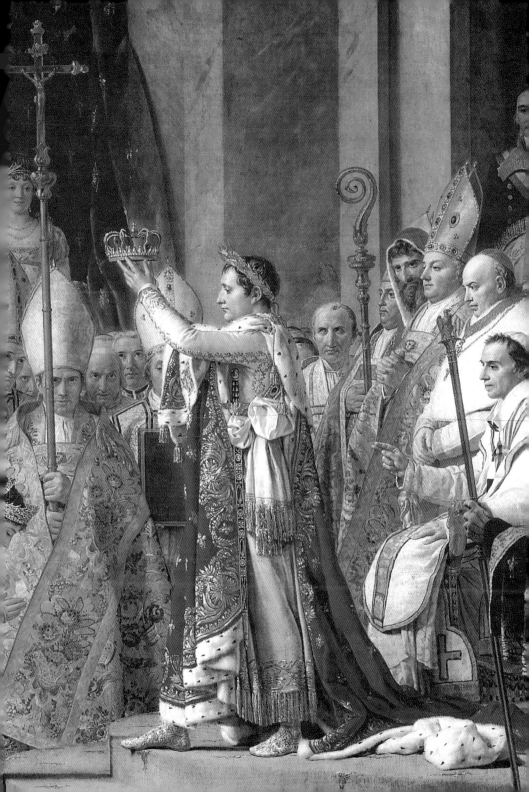

拿破崙的加冕
禮（局部）

這幅畫比大衛以前所作的畫都要更大、也更複雜,既描繪了戰爭,也寫出了休戰。

曾經被羅馬所征服的義大利中部民族——薩賓族,為了羅馬人誘拐他們族中的婦女而群起報仇。但是,薩賓族的領袖塔地斯的女兒郝希拉卻嫁給了羅馬建國的首領,她生了兩個小孩,畫中的她就掙扎在充滿敵意的丈夫與父親之間。

大衛是在監獄中開始構想這幅作品,而且先畫出了草圖,事實上,大衛一直猶疑著兩個畫題的選擇,一個是〈薩賓的女人〉,圖見 75 頁一個是〈荷馬向希臘人朗誦他的詩作〉,隨著入場參觀所發的小圖見 155 頁冊子就解釋了大衛最後選擇先畫〈薩賓的女人〉的原因。

「羅馬建國領袖手中拿著標槍,做著向薩賓族首領塔地斯投擲而去的姿態,但是馬上的將領們已經收箭入鞘,兵士們也舉起了頭盔,那是表示和平的象徵意義。一種夫妻之情、父女之愛、兄弟之情洋溢在兩邊的軍隊之中,很快的雙方就已經和解。」

大衛選擇先畫〈薩賓的女人〉的原因就是因為這個攸關和解、和平的主題,與當時的時代有著密切的關連性,它提醒了法國社會再統一的需要。

大衛希望回到希臘繪畫的風格,所以他筆下的戰士都是裸體的,他並不是因為要畫裸體而畫裸體,只是想要藉著「簡單的線條」以及「高貴的形體」來表達一種完美的道德。

我們今天來看此畫,即使不能完全瞭解被美麗的郝希拉從中分開、充滿戲劇性的兩隊人馬,所要表達出的道德究竟是什麼。但是,我們也能夠從畫面上欣賞到糾纏的形體、手臂與身體的動作、衣服上的皺褶、希臘女人身上穿著臨風而飄的衣裙,所構造出的活潑生動畫面。清晰有力的線條勾勒以及光線的運用,讓畫具有從畫布上飛騰而起的感覺,觀者的眼睛自然隨著人物的動作

拿破崙的加冕禮(局部)——梅雷夫人,她並未真正出席了加冕的盛典,畫中的紅衣主教也一樣沒有參加典禮(右頁圖)

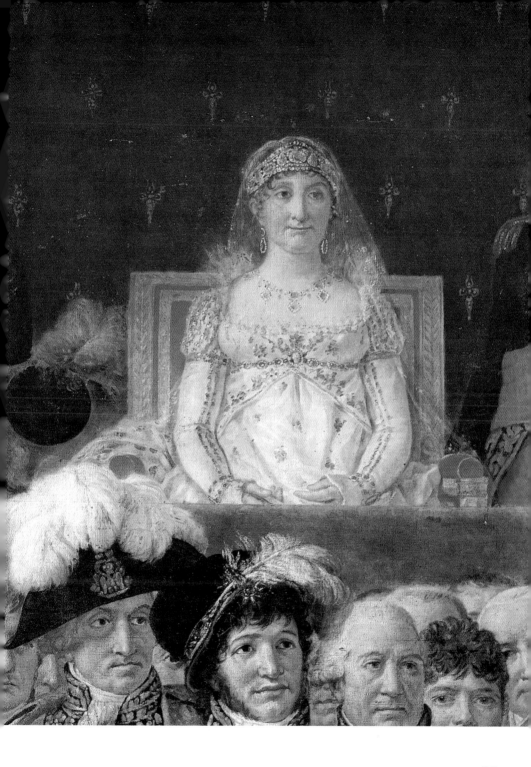

97

與畫面上的顏色而移動。不論是天空中不經意出現的一束稻草、乃至塔地斯所穿的希臘式涼鞋，從畫面右邊拉著馬的年輕男孩，或者正在郝希拉腳邊戲耍的三個小孩，處處都寫出了風情，也繪出了生命。

大衛也曾經作了幅〈薩賓的女人〉的副本，另外還有一幅素描作品〈德摩比亞之戰〉。

見證拿破崙時代的宮廷畫家

在這個時候，大衛遇見了拿破崙。一七九七年，當時仍為波拿巴將軍的拿破崙到大衛的畫室來，他待了三個小時，大衛立刻覺得自己已經找到了心目中的真正英雄。第二天，大衛對他的學生表示：他的頭型長得好看極了，就像古希臘人一般。

首次見面之後，大衛替拿破崙在畫布上畫了一張草稿，他以簡單的線條勾勒，臉上則以大筆快速刷上顏色，這也是拿破崙最生動的畫像：〈波拿巴將軍畫像〉。

圖見 83 頁

到現在為止，大衛只是畫些已經死去的英雄人物，如馬拉，或者一些屬於傳奇中的英雄人物，如荷拉斯；拿破崙是大衛筆下第一位活的英雄，一位聲望正日益升高的當代英雄人物。

當大衛身為雅各賓派會員時，他是完全奉獻給藝術的，為了藝術的偉大而作藝術。在拿破崙時代，大衛依然認為自己是為了藝術而藝術。雖然他是法國當代的第一流畫家，他是拿破崙時代能夠得到特別待遇的宮廷畫家，但是，對他來說，那也不過只是代表了一種官方的承認。

不過，在大衛的時代，政治與藝術的分野並無法像現在劃分的那麼清楚，藝術家也很難與當代的權勢完全脫節，法國大革命

拿破崙的加冕禮（局部）（右頁圖）

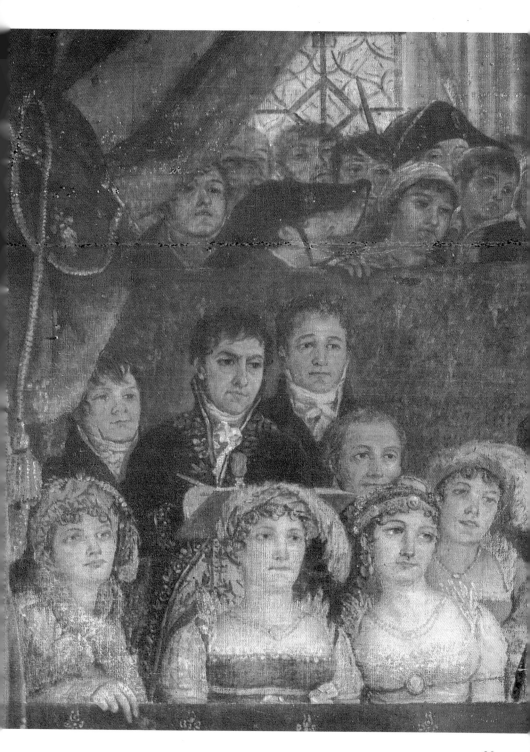

拿破崙習作，裸體，雙手持皇冠（第
二十號素描簿五十二頁右頁） 黑粉
蠟筆、粉蠟筆打底格 21×16.4cm
美國哈佛大學佛格美術館藏

還沒有讓畫家有得到「獨立」的機會，藝術與政體在那個時代也
不可能互不相干，大衛依然需要依靠著政體的幫助，就像他能夠
改革皇家藝術學院，憑藉的也正是政權的力量。

　　在〈薩賓的女人〉與〈波拿巴將軍畫像〉兩幅作品間，大衛
還有另外兩幅有名的作品，分別是目前收藏在羅浮宮的〈韋南克 圖見 105 頁
夫人〉以及〈雷卡米埃夫人〉。韋南克夫人是浪漫主義名畫家德 圖見 86～88 頁
拉克洛瓦的姊姊，當時德拉克洛瓦也不過才二歲，他的姊姊則剛
踏入社會。德拉克洛瓦曾經在其姊姊將要過世前替她作過畫像，
後來大衛的這幅作品也成爲德拉克洛瓦的收藏。

　　在大衛的心目中，〈雷卡米埃夫人〉與〈馬拉之死〉一樣是

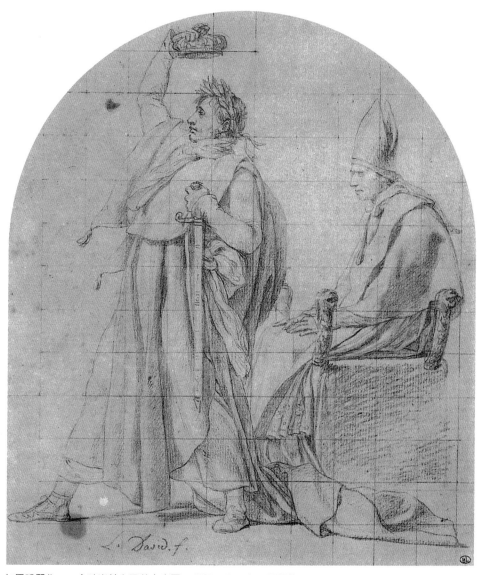

加冕禮習作——拿破崙替自己戴上皇冠　1805～1807 年　黑粉筆　29.2×25.2cm
巴黎羅浮宮素描陳列館藏

可以動人心弦、表達出「美」的作品，雖然一個是絕代美女，一個是革命志士；一個是正式的肖像畫，一個屬於歷史畫作；雷卡米埃夫人是充分享受生命者，而馬拉卻為另一種生命價值付出了死亡的代價。

雷卡米埃夫人在當時是以其美麗、智慧以及她所經營的沙龍而享有盛名，她的沙龍更是社會知名人士的聚集場所。不過，一般相信這幅作品並未完成，大衛曾經向雷卡米埃夫人捎上過這樣一張紙條：「夫人，女士們常會有興之所致的任性時候，藝術家也是一樣的，請讓我滿足我的任性，我要留下妳的肖像畫。」

〈雷卡米埃夫人〉也是一幅沒有完成的作品。也許大衛覺得著墨太多只是適得其反，所以情願選擇不要畫完它。畫中的雷卡米埃夫人體態迷人而高貴，正好呼應了她身上所穿簡單而不失精緻的衣服，她微斜躺在造型古樸的床上，肩膀雖然背朝著觀畫者，臉卻翻轉過來，眼睛凝視著觀畫者。這種姿態看似為她的美麗平添了一份拘謹，其實也就在這種「收斂」之中將魅力更加展示無

梅雷夫人習作（第二十號素描簿第四
十三頁）　1805-1824 年　黑粉筆
21×16.9cm　美國哈佛大學佛格美術
館藏（右圖）
加冕禮習作──跪著的約瑟芬　素描
巴黎羅浮宮美術館藏（左頁圖）

遺。畫中的空間應該是一個房間，由於背景的「空」，更襯托出
了畫中人物眼神的「滿」，事實上，她的臂膀、她的手雖然都小
心規矩的擺放著，也一樣是掩不住的風情萬種。

　　以前大衛因為「現在」的需要而必須從「過去」中取材；而
今，大衛為了替未來留下「過去」而畫下「現在」。

　　一八○四年十二月二日，拿破崙在巴黎於義大利教皇庇盧久
七世的主持下登基為王，並且替約瑟芬加冕為后。大衛不久就接
獲拿破崙委託畫下有關這個歷史事件的三幅作品：〈拿破崙的加
冕禮〉、〈皇帝駕臨議會中心〉以及〈頒授老鷹旗幟〉。不過，大
衛只畫了第一幅與第三幅的油畫。

　　大衛很快的開始著手，他選擇了拿破崙加冕的場景，也選擇

約瑟芬封后習作（第二十號素描簿第四頁）
1805～1806 年　石墨畫　23.7×17.9cm
美國哈佛大學佛格美術館藏

拿破崙替約瑟芬封后習作（第二十號素描簿
五十三頁）　1805～1824 年　黑粉蠟筆、
粉蠟筆打格　21×16cm　美國哈佛大學佛格
美術館藏

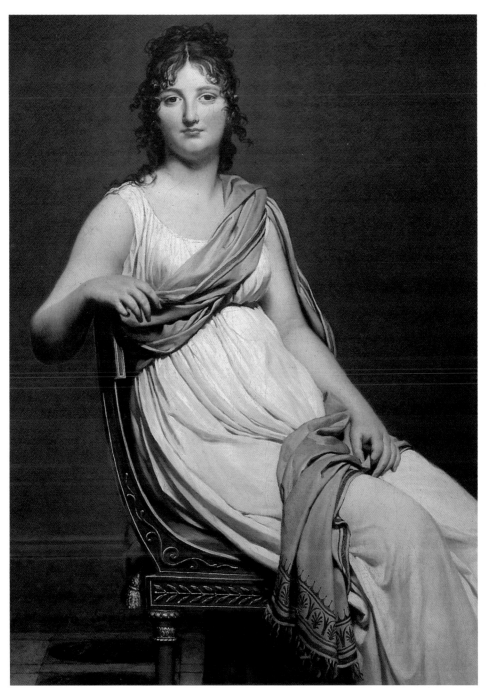

韋南克夫人　1799 年　油畫畫布　145 × 120cm　巴黎羅浮美術館藏

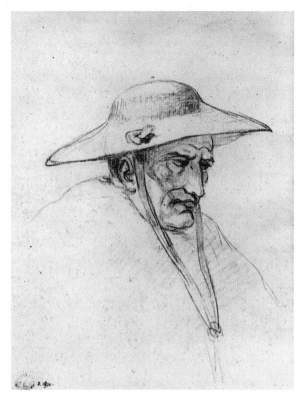

頒授老鷹旗幟習作──紅衣主教的畫像
1804 年　黑鉛筆　23×18.5CM
法國柏桑松考古美術館藏（左圖）
頒授老鷹旗幟　1810 年　油畫畫布
610×930cm　凡爾賽國立古堡美術館藏
（右頁圖）

圖見 90～91 頁

了約瑟芬被加冠封后的情形，他畫出了著名的〈拿破崙的加冕禮〉。這幅作品在一八○七年十一月完成後，拿破崙曾經特地前來看了很久，而且一直讚嘆不已：「多好、多真實、多了不起，這不是一幅畫，這是處處都有生命、活生生的一個史實。」

　　仔細看來，這幅作品是一連串肖像畫的結合，每一個局部都鮮明生動的可以單獨分開來看，幾乎讓人忘記了它原是屬於整幅畫的部分。整幅畫中約有一百個可以辨認出來的當代人物，各有表情也各具姿態。大衛似乎有意讓畫中的每一個人都能永垂不朽，他僅記住了在皇帝加冕禮上應有的特色：英雄是自負的，因為他征服了暴君、重建了帝國；所有的人物都是高貴的，包括並未真正出席這場盛宴的紅衣主教和英雄的母親在內。在拿破崙母

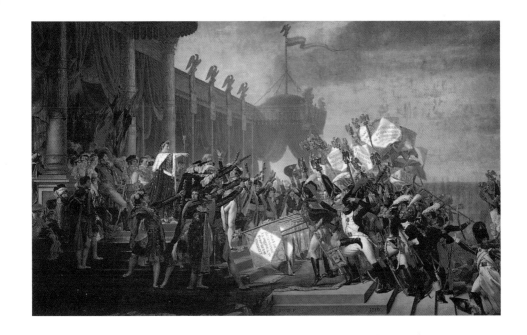

　親的上方，還有一個同樣沒有出席，一樣出於畫家想像中的出席
人物——梅雷夫人。坐在特別席上的她，正以凝練的熱情注視著
典禮的進行。

　〈拿破崙的加冕禮〉於一八○八年初在羅浮宮的大廳開始展
出，該畫受到極大的迴響，大衛原本要求十萬法郎的佣金，不過
卻遭到皇室的拒絕支付。

　一八○八年的沙龍展上，〈拿破崙的加冕禮〉與另一位畫家
葛羅（Antoine Jean Gros 一七七一～一八三五年）也是大衛的學
生所畫的〈拿破崙在阿爾柯〉相對而掛，這是一幅描寫拿破崙在
雪地中與隨行人員走過屍體遍野的情景。觀畫者一面感受著皇帝
加冕盛典的盛況，一面也看到在華麗背後爭戰中殘忍的屠殺。

　大衛希望能完成加冕系列的作品，因為他已經畫了一幅〈皇
帝駕臨議會中心〉的鋼筆畫，可是拿破崙卻希望大衛能先畫〈頒
授老鷹旗幟〉。這幅畫花了大衛不少的時間，他從一八○八年一
直畫到一八一○年。身在多變的政治局勢中，大衛已經被訓練得

圖見 111 頁

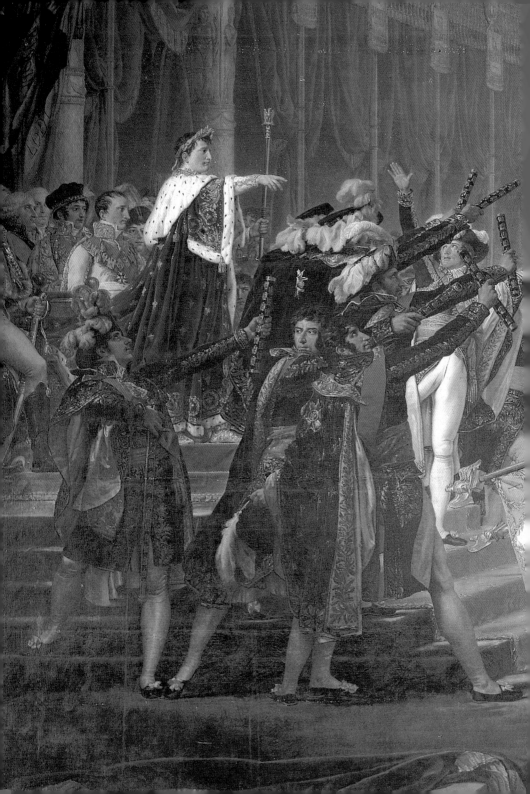

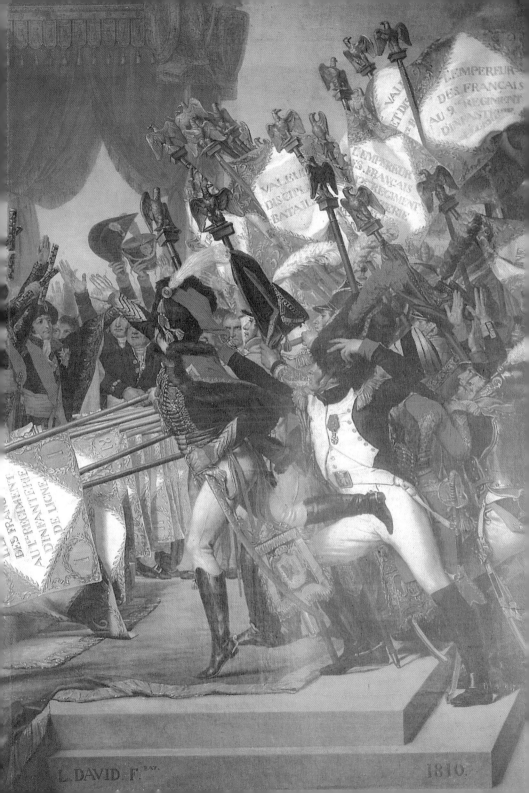

L. DAVID. F.^{bat} 1810.

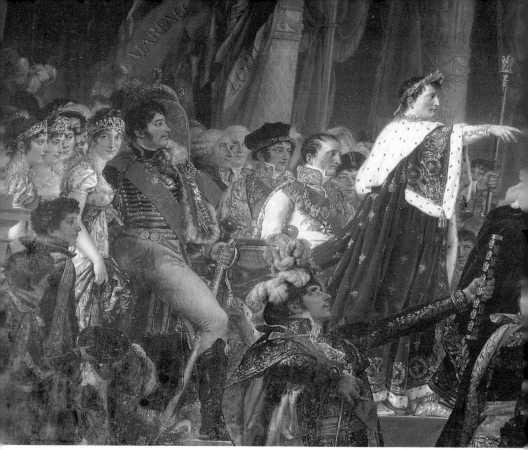

頒授老鷹旗幟（局部）（上圖）
頒授老鷹旗幟（局部）（前頁圖）

十分敏感，由於拿破崙在一八〇九年時已經與皇后約瑟芬離婚，
所以大衛不得不修改了原先畫中的左邊部分，把約瑟芬從畫中拿
掉，又把約瑟芬所空出的位置，補上了一隻向前伸出的腳，諷刺
的是那是站在奧爾唐斯皇后身邊，也是皇后的弟弟歐仁·博阿里
斯的腳。

　　頒授老鷹旗幟的典禮是在拿破崙的加冕禮後的第三天，也就
是一八〇四年十二月五日所舉行，三月的田野中，擠滿了從全國
各地來的代表以及不同的軍隊。所有的群眾都面對皇帝，他們的
手中舉著老鷹旗幟，當皇帝說：「士兵們，老鷹旗將永遠是你們

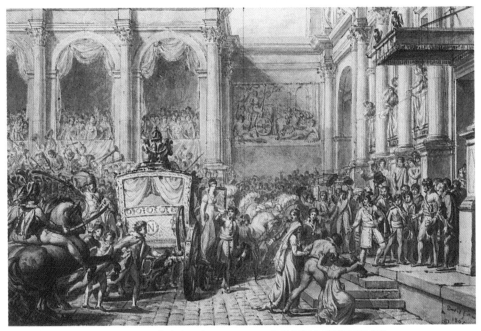

皇帝駕臨議會中心　1805 年　鋼筆畫染墨水　26×41cm　巴黎羅浮宮素描陳列館藏

的向心力，你們是否願意為它發誓，不顧一切的為捍衛它而犧牲生命，以維護其榮耀呢？」群眾報以熱烈的迴響：「我們願意。」

其實這就是大衛最喜歡的畫作主題——誓言。誓言背後的原動力是道德與勇氣，在大衛的畫筆下，畫中所有的人物表情都表達了誓言的忠誠。旗幟與各種制服的鮮艷，讓大衛充分表達了色彩的和諧，也讓畫面更形生動。不過，雖然每個人都是一心一意的在發誓，卻有一個人的表情例外，那就是皇后奧爾唐斯，她的眼睛看著別處，心中不知在想什麼，這個頒授老鷹旗幟、表達士兵對拿破崙效忠的典禮似乎與她並沒有關係，彷彿是個並不屬於畫中的局外人。

大衛畫了許多〈拿破崙的加冕禮〉的習作，他希望能畫出當代重要的人物，結果他畫出了他最好的肖像畫作品——〈教皇庇盧久七世〉。最初，教皇並不願意坐著讓一個曾經投票贊成國王

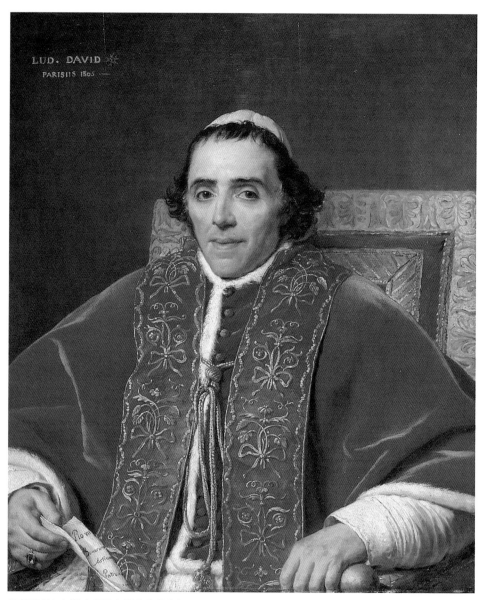

教皇庇盧久七世（1800 年選出的教皇）　1805 年　油畫畫布　86×71cm　巴黎羅浮宮美術館藏
在書房中的拿破崙　1812 年　油畫畫布　203×125.1cm　美國華盛頓國立美術館藏（右頁圖）

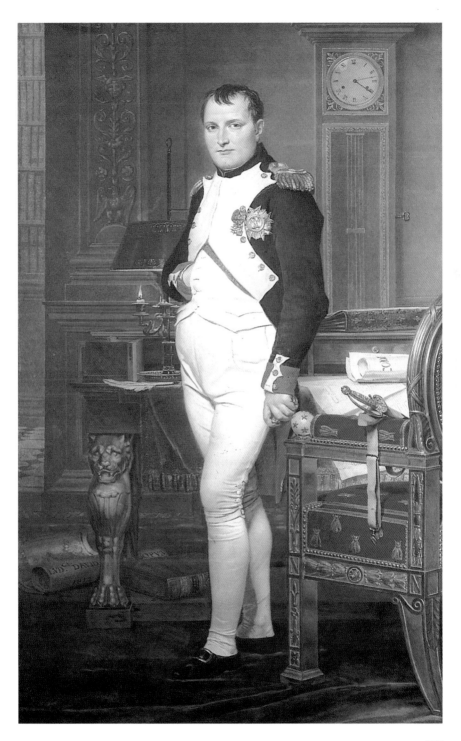

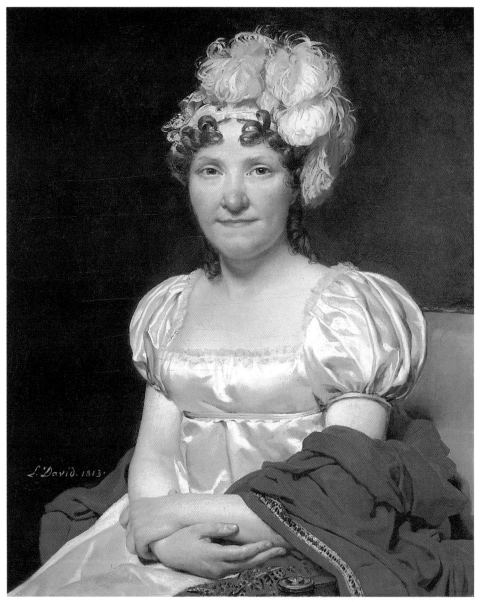

大衛夫人畫像　1813 年　油畫畫布　72.9×59.4cm　美國華盛頓國立美術館藏

穆尼埃男爵夫人洛艾米莉‧費里希蒂達維特　1812 年　油畫畫布　73.5×60cm　舊金山美術館藏

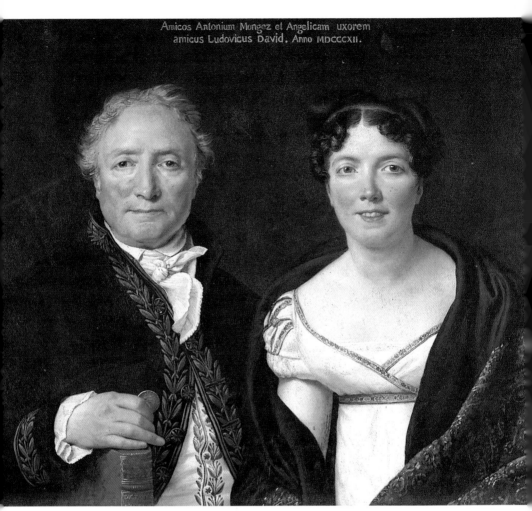

Amicos Antonium Mongez et Angelicam uxorem
amicus Ludovicus David. Anno MDCCCXII.

安東尼‧蒙日與妻子安琪莉克　1812 年　油畫畫框　74×87cm　巴黎羅浮宮美術館藏

死刑的畫家為他作畫，不過後來他看到大衛，就不覺被他的畫所迷住了。

畫家曾這樣寫道：教皇是多麼可親的一個老人，他是真正的神職人員，依照著聖經上的教訓過日子。他身上的黃金色穗帶，並非真的黃金，他其實和聖保羅一樣簡樸，我原先十分羨慕前輩的畫家們擁有我可能永遠也不會有的機會，現在我卻可以和他們一樣，為帝王甚至教皇作畫。

聽起來大衛似乎把榮耀放在道德的前面，但是別忘了，大衛所處的時代就是歷史畫的時代，沒有這些讓人覺得榮耀或者與時代息息相關的人物，也就不能構成所謂的歷史畫了。

在〈教皇庇盧久七世〉一畫中，教皇的身體部分，在紅色絲絨、紅與金線織成花紋、有金穗帶的外袍下，佔據了一半以上的畫面，不過，教皇的臉還是最引人注目的部分。他的表情生動，嘴角彷彿在說，凡事不可言也不用言，冷漠的眼神好像早已對人生了然於心。這個能夠依照聖經教訓過日子的人物，雖然在當代是個擁有權柄的人，但是透過大衛畫筆所描繪出的人物，卻看不到一絲權勢的氣燄，有的只是智慧，不像一位政治家，倒像歷練沈穩的哲學家，唯一「背叛」的是他已微見痀僂的肩膀，更說明了那是一個老人，不是一個統治者。

在過去，大衛透過畫作來表現所謂的歷史道德，而今，歷史就在眼前。〈教皇庇盧久七世〉證明他已經能把肖像畫中的政治理念完全抽離，只是簡簡單單的表現一個時代人物。

被譽為無懈可擊的藝術大師

大衛在當時是既有錢又有勢，他所教的學生也都是一時之選，全歐洲都有學生前來向他求教，事實上，他全部生活也只有繪畫與教畫。不過，已經接近六十歲的大衛，還是有不少的敵人，例如當時的保皇黨，或者一些年輕的浪漫派畫家。

法國文學家斯湯達爾曾經拜訪過大衛，當時大衛正在為斯湯

在德摩比亞戰役中的萊奧尼達斯　1814 年
油畫畫布　395×531cm　巴黎羅浮宮美術館藏
（右圖）

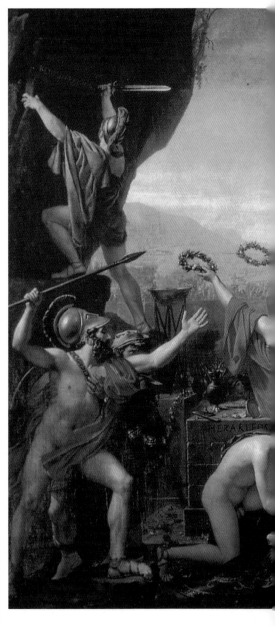

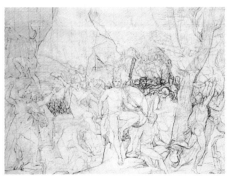

在德摩比亞戰役中的萊奧尼達斯　年代不詳
黑粉筆、黑粉筆打底格　40.6×54.9cm
紐約大都會美術館藏（左圖）

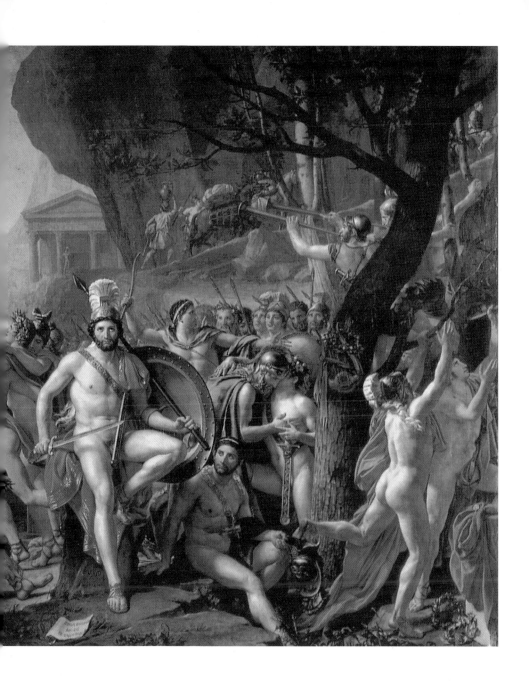

119

在德摩比亞戰役中的萊奧尼達斯習作
年代不詳　鉛筆　26.8×34cm
巴黎羅浮宮素描陳列館藏（左圖）
在德摩比亞戰役中的萊奧尼達斯習作
年代不詳　鉛筆　17.1×11.3cm
巴黎羅浮宮素描陳列館藏（右頁圖）

達爾的堂妹達律伯爵夫人畫像。斯湯達爾最早曾經在他日記上如
此記載：「我剛看過大衛的畫作，全是些沒有價值的廢物。」斯
湯達爾在當時是浪漫主義的擁護者，自然不喜歡代表古典主義的
大衛，但是，到了一八二三年，斯湯達爾也不得不承認，其實大
衛是一個「勇敢的天才」，他的作品能反映出那個時代所需要的，
人們所渴望追求的權力與政治運動。
　　比斯湯達爾更年輕的畫家德拉克洛瓦，也是浪漫主義的代表
畫家，他與古典主義也始終相抗衡，在他一八五七年的日記中，

也以為大衛的作品是「生了蛆、愚昧而沒有生命的」，後來在他一八六○年二月二十二日的日記上，卻極力讚美大衛的作品是「將現實與理想作了完美的結合」。德拉克洛瓦承認大衛是「現代學校之父」，而且「十分明顯的，很多現代繪畫的技法依然謹守住他的原則。」他們也都承認在浪漫主義與古典主義爭吵最厲害的一八三○年代，大衛的確受到一些不公平的批評，因為他真的是位無懈可擊的一代藝術大師。

在時間的考驗下，大衛的作品證實了他不單只是扮演屬於他的時代的角色，也從掌握過去中學習到表達現代。雖然他所受的藝術教育與所處的環境，都讓他更重視過去，因為那是已經經過時間考驗的歷史。

一八○九年，大衛為俄羅斯的王子于蕭普畫了〈莎芙、巴昂與邱比特〉，後來又畫了〈帕里斯與海倫〉。他唯一作的有關歷史

莎芙、巴昂與邱比特　1809 年　油畫畫布
225.3×262cm　聖彼得堡艾米塔吉美術館藏

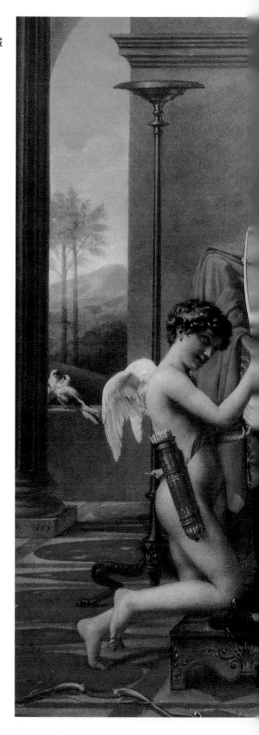

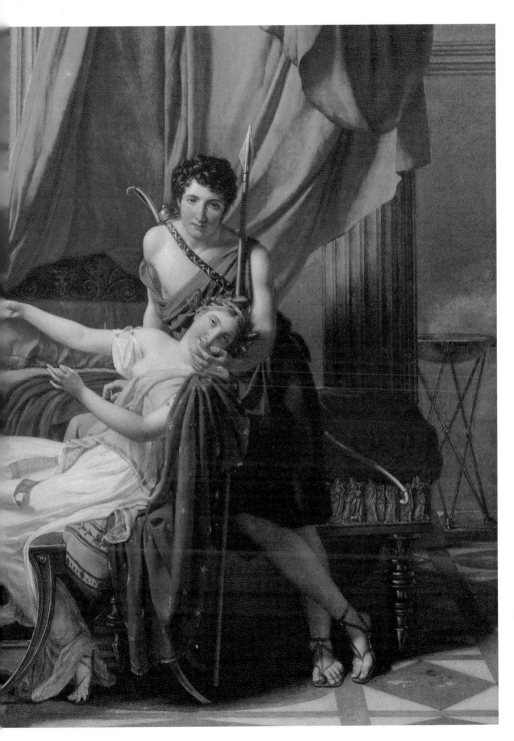

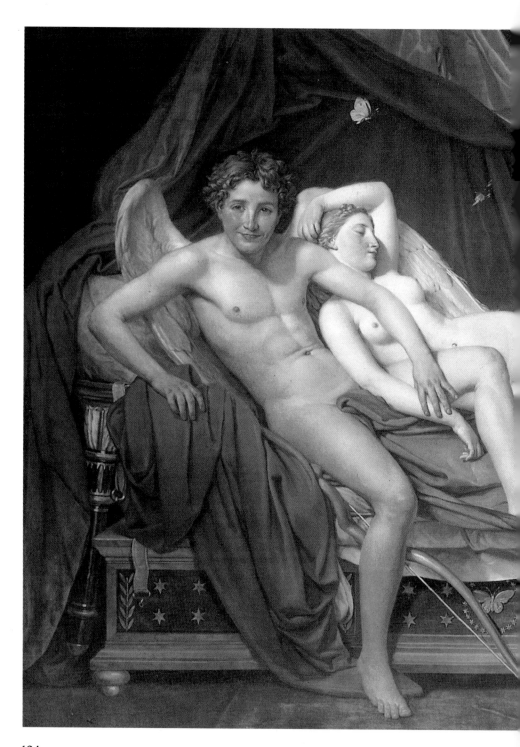

邱比特與賽姬　1817 年
油畫畫布
184.2×241.6cm
美國克里夫蘭美術館藏

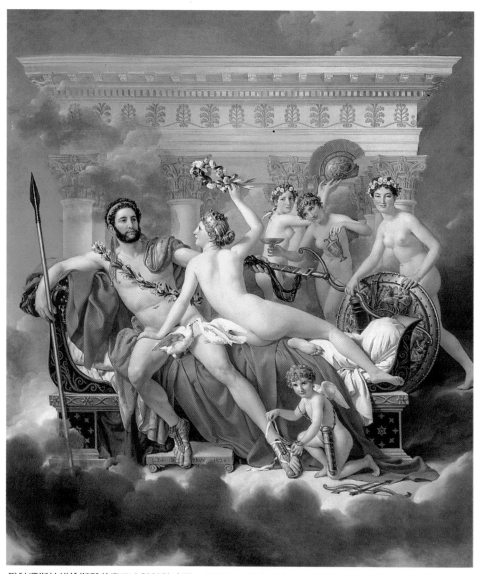

戰神瑪斯被維納斯與美惠三女神解除武器　1824 年　油畫畫布　308×265cm
布魯塞爾比利時皇家博物館藏
戰神瑪斯被維納斯與美惠三女神解除武器（局部）（右頁圖）

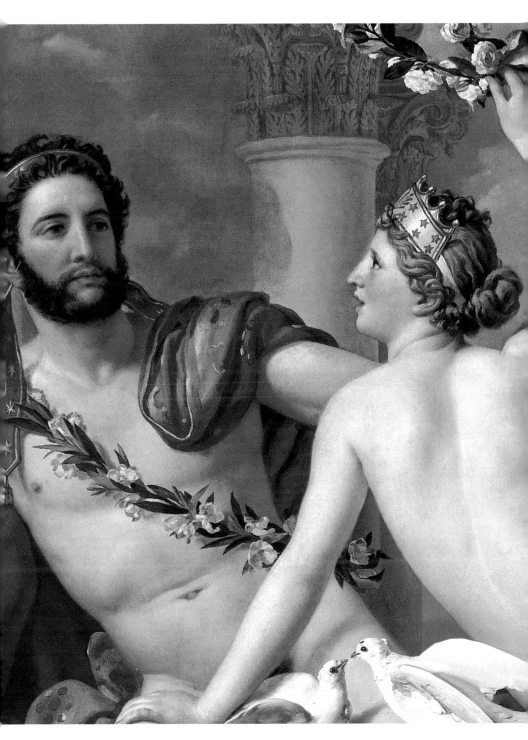

在亞歷山大前畫康帕思普阿帕里斯　油畫畫布　法國里爾美術館藏

記錄作品是〈在書房中的拿破崙〉。其他也畫了一系列的肖像畫，
包括〈安東尼‧蒙日與妻子安琪莉克〉、〈達律伯爵夫人〉以及自
己的妻子〈大衛夫人畫像〉。同時他也回過頭來繼續畫因為畫拿
破崙相關歷史而被終止的〈薩賓的女人〉，以及他在一八○二年
或一八○三年沒有完成的〈在德摩比亞戰役中的萊奧尼斯達〉。

　　德拉克拉茲以為大衛之所以回頭去畫這些歷史畫，乃是因為
「他需要從『為皇家表達形象』中休息，他必須從古代斯巴達戰
士的環境中得到另外一番全新的不同感受。」他甚至尖酸地批評

圖見 113 頁

圖見 116 頁

圖見 114 頁

圖見 118 頁

著，以爲「大衛把一幅從抒情詩篇開始的畫，變成了平凡的散文」。

德拉克拉茲以爲〈在德摩比亞戰役中的萊奧尼斯達〉畫中前面繫鞋帶的男孩、獻上皇冠的三位年輕女孩以及樹旁抱著兒子的老人都洋溢著抒情風味的美麗。可是畫左邊的盲者及右邊垂下手臂的兩士兵就顯得平凡而缺乏想像力。

姑且不論德拉克拉茲的批評是對是錯，大衛畫筆下的這位古代斯巴達王，這場由國王率領三百戰士死守溫泉關以阻止波斯重兵入侵達兩日之久，最後全部犧牲的德摩比亞之戰，在結構的整體表現上與人物動作上都一樣出色。大衛一直稱這是他最好的作品之一，也許在他的眼裡，這才是真正的「加冕儀式」，而面對不可抗拒命運的萊奧尼斯達，才是真正不畏懼死亡的英雄，真正的有德之士。

晚年放逐布魯塞爾繼續創作

當大衛完成了〈在德摩比亞戰役中的萊奧尼斯達〉時，也是拿破崙王朝結束的時候，波旁王朝重新掌權，大衛沒有在當時的沙龍展出他的作品，但是在自己的畫室中展出了〈在德摩比亞戰役中的萊奧尼斯達〉以及〈薩賓的女人〉兩幅作品。他的敵人說，大衛已經江郎才盡。

一八一五年三月二十日，拿破崙自愛爾巴島逃出回到巴黎復位，四月六日他希望觀賞大衛所畫的〈在德摩比亞戰役中的萊奧尼斯達〉。卻驚訝的發現那並不是一張描繪戰事的繪畫。

不顧朋友的勸告，大衛還是不知明哲保身地於五月在否定波旁王朝統治法國，希望回到舊王朝的皇家憲法補篇上簽下了同意的名字，可惜六月十五日拿破崙就在滑鐵盧失敗，並且很快的就在六月二十八日被迫退位。

大衛於一八一五年的六月底離開法國到瑞士，八月他又回到巴黎，在葛羅與一些朋友的支持下過著謹言慎行的日子。

可是，一八一六年一月，上下兩院一致投票通過將曾經贊成

把路易十六推上斷頭台以及簽署皇家憲法補篇的人士驅逐出境。本來大衛可以在學生的幫助下得到特赦，但是他情願遵守法律而拒絕了這項好意。一月二十七日，大衛離開巴黎到比利時的布魯塞爾定居。同時，他也拒絕了普魯斯王的邀情，希望他到德國柏林居住並擔任德國藝術部長。

大衛從未改變他的心意，他能夠接受拿破崙王朝是因為他以為那是與法國大革命一脈相承的，他反對波旁王朝的復辟，因為那表示又將回復到帝王的專制時代。

一八一九年一月一日，大衛寫信給他的兒子表示：「我所有的同僚都已經回到法國，如果我也一樣軟弱地願意寫信向他們祈求，相信也一樣可以重回巴黎。可是你知道你父親的驕傲，我不能如此做。我所做的事是基於我的認知，不是源自於衝動，歷史會證明一切。在這裡，我能得到休息，年紀越來越大，我憑著良心過日子，已經別無祈求。」

一八一九年，大衛從前的學生福爾班伯爵就任法國博物館長，他說服大衛讓法國國家收藏他的作品，在以十萬法郎收購〈在德摩比亞戰役中的萊奧尼斯達〉以及〈薩賓的女人〉兩幅作品的條件下，讓法國國家收藏了〈安德洛瑪克哀悼赫克托〉、〈拿破崙的加冕禮〉、以及〈頒授老鷹旗幟〉。這些畫到今天仍被收藏在巴黎羅浮宮。

在布魯塞爾，大衛最愛去的地方是戲院，最愛做的事還是畫畫，曾經有人這樣形容：如果把大衛的調色盤拿走，就等於殺了他。

這段時期他最有名的作品是〈埃馬紐埃爾‧約瑟‧西埃士畫像〉，畫中人物的眼神寫的是「我已經克服了一切」，臉上有著覺醒，沒有痛苦。在畫的右上角，畫家寫著「六十九歲的藝術家」，這也正是大衛當時的年齡。

大衛也繼續完成目前被收藏在法國里爾美術館的作品〈在亞歷山大前畫康帕思普的阿帕里斯〉以及他最後的三部作品：〈邱

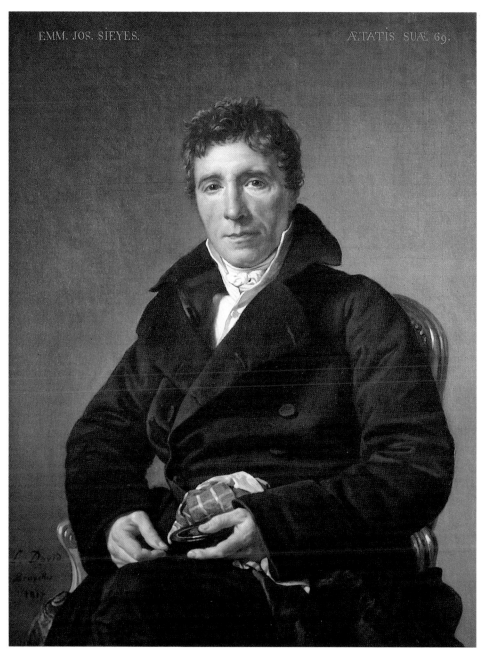

EMM. JOS. SIEYES. ÆTATIS SUÆ 69.

埃馬紐埃爾·約瑟夫·西埃士畫像　1817 年　油畫畫布　95.2×72.5cm　美國哈佛大學佛格美術館藏

比特與賽姬〉、〈特勒馬科斯辭行聖餐〉、〈戰神瑪斯被維納斯與美 圖見 124、125 頁
惠三女神解除武器〉。 圖見 126、127 頁

從歷史畫中表達現實，
把現實帶入歷史畫中

　　一八二三年十二月八日，大衛在《神諭報》上宣佈：「這將
是我最後的作品，我希望能超越自己，我會註記上我七十五歲的
年齡，然後，我再也不會動我的畫筆。」

　　一八二四年，大衛雖然人不在巴黎，但在巴黎租了一所公寓
展出〈戰神瑪斯被維納斯與美惠三女神解除武器〉，第一個月就
吸引了六千名觀眾，同年，德拉克洛瓦所代表的浪漫派已經完全
取代了大衛代表的古典派。

　　大衛最後的作品〈戰神瑪斯被維納斯與美惠三女神解除武
器〉，初看時似乎是大衛最形式主義的作品，畫中有雲、柱廊、
鴿子、邱比特與美惠三神，是典型的古典派作品，但是，如果仔
細看來，在無垠的空間中，人物似乎已融化在氣氛中，在交纏的
線條下，每一個形體都是如此的儀態萬千，尤其是維納斯的身形
幾近完美。連擋住瑪斯性器官的鴿子也在互相親吻。大衛作品中
沒有一幅畫的色彩是如此協調，事實上，色彩在此畫中根本扮演
了串連畫中不同人物動作的關鍵角色。

　　大衛從歷史畫中學習表達現實，也把現實帶入了歷史畫中，
以真實的現實為歷史作見證。他的歷史畫、肖像畫也都成為了歷
史的部分。

　　大衛於一八二五年十二月二十九日死於布魯塞爾。法國政府
依然拒絕他的遺體回家，他成了客死異鄉的放逐者，但是他的作
品卻永遠不會遭到時間的遺忘。他以藝術家的眼光，為我們留下
了美的詮釋，不論是在精神上的、心靈上的、還是繪畫上的。

亞歷山大・勒努瓦畫像　1817 年　油畫畫框　76×62cm　巴黎羅浮宮美術館藏

大衛素描作品欣賞

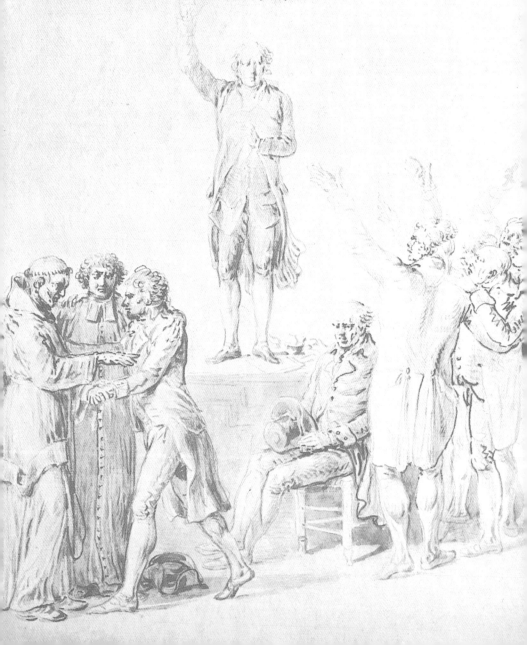

羅馬風景（羅馬畫簿第十一頁）　年代不詳　黑粉蠟筆、白直紋紙　13.7×19.7cm
美國哈佛大學佛格美術館藏

羅馬風景　年代不詳　黑粉蠟筆、黑墨水　16.7×22.1cm　巴黎羅浮宮素描陳列館藏

奧古斯都（羅馬畫簿第三頁左頁）　鋼筆、灰顏料、黑粉筆、白色直紋紙
20.9×11.1cm　美國哈佛大學佛格美術館藏

兩婦人　1775〜1780 年　鋼筆、棕色墨水、染灰色、白紙　14.5×20cm
美國洛桑普特史密斯大學美術館藏（右頁上圖）
雷古盧斯回返迦太基　1785〜1786 年　鋼筆、毛筆、黑粉筆、黑墨水、染棕色與灰色、白色膠彩、
灰藍色直紋紙　31.5×41.5cm　芝加哥美術學會藏（右頁下圖）

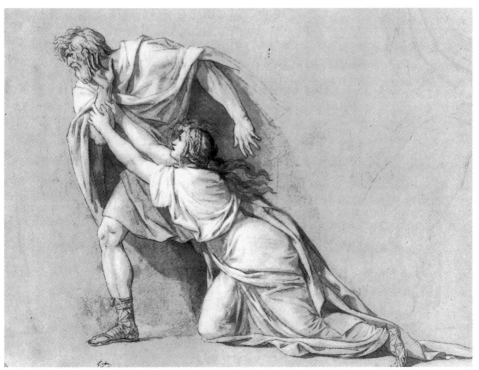

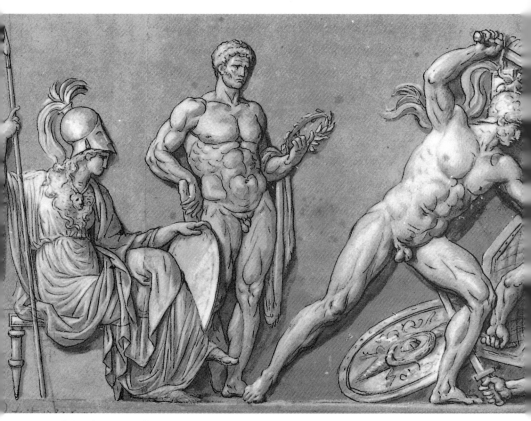

古代帶狀裝飾框緣　鋼筆素描及渲染　格倫諾伯繪畫及雕刻美術館藏

L.David.

大衛簽名

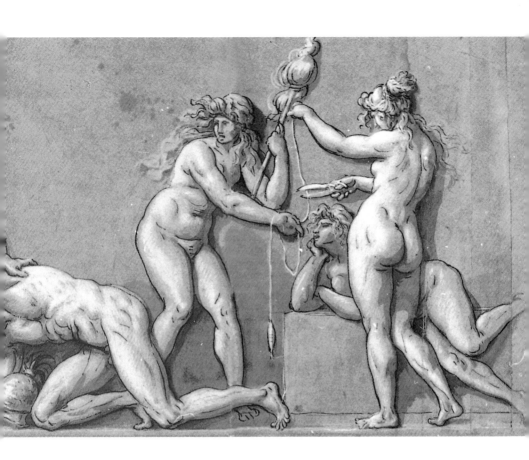

讓邦・聖安德烈畫像　1795 年　毛筆、白膠彩、黑墨水、染灰色、象牙色直紋紙　直徑 18.2cm
芝加哥美術學會藏

杜布瓦畫像　年代不詳　單色畫　巴黎羅浮宮美術館藏

瓦萊特夫人　1804 年　黑色鉛筆染黃色
16.5×12cm　法國柏桑松考古美術館藏

羅什福科德夫人　1804 年　黑色鉛筆、水印
12.6×9.2cm　法國柏桑松考古美術館藏

皇后約瑟芬畫像　1804 年　鉛筆、淺藍色紙、水印
19.7×14.3cm　法國柏桑松考古美術館藏

有捲髮的年輕女孩頭像　1804 年　鉛筆、水印
23.3×18.8cm　法國柏桑松考古美術館藏

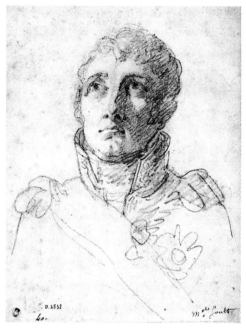

米拉・貝格公主　1808 年　黑鉛筆
22.8×18.4cm　法國柏桑松考古美術館藏

馬謝爾・蘇爾特　1804 年　鉛筆　19.8×15.5cm
法國柏桑松考古美術館藏

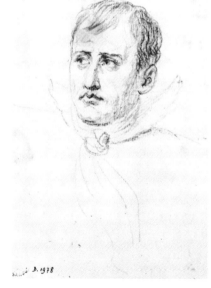

斜倚的年輕女孩習作　1804 年　鉛筆、水印
22.8×19cm　法國柏桑松考古美術館藏

拿破崙畫像　1804 年　鉛筆、水印
16×12cm　法國柏桑松考古美術館藏

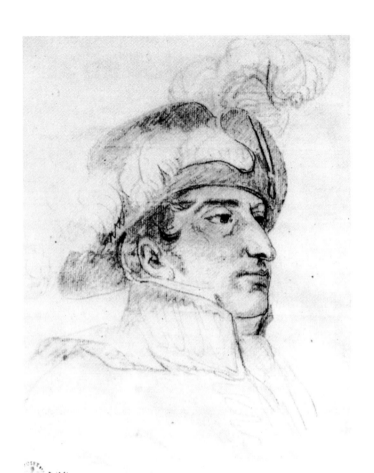

凱勒曼畫像　1804 年　鉛筆、皇冠牌水印紙　22.9×18.8cm
法國柏桑松考古美術館藏

囚犯　年代不詳　黑粉筆　13.4×19.7cm　美國克里夫蘭美術館藏（右頁上圖）
安太阿卡斯與史特安東尼絲　年代不詳　黑粉筆　24.9×29.2cm　紐約大都會美術館藏（右頁下圖）

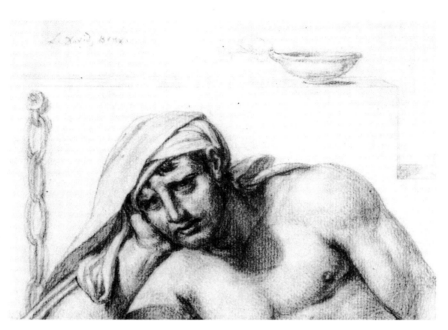

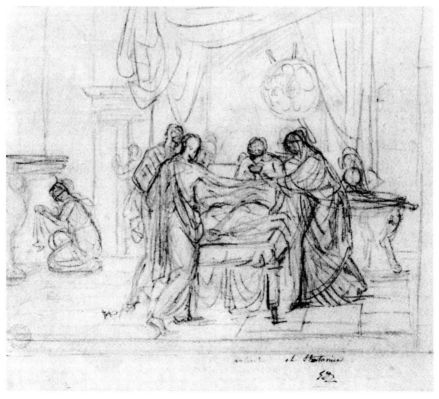

卡洛琳・波拿巴習作（第二十號素描簿第十頁右頁）1805～1806 年　黑粉蠟筆、石墨打底格、直紋紙
23.7×19.9cm　美國哈佛大學 佛格美術館藏（上圖）
在網球場上的誓言習作　鉛筆、水彩筆　390×255mm　芝加哥美術館藏（右頁圖）

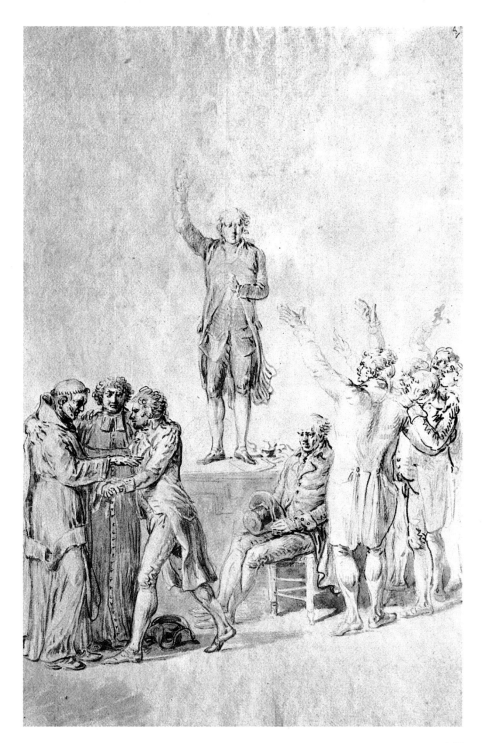

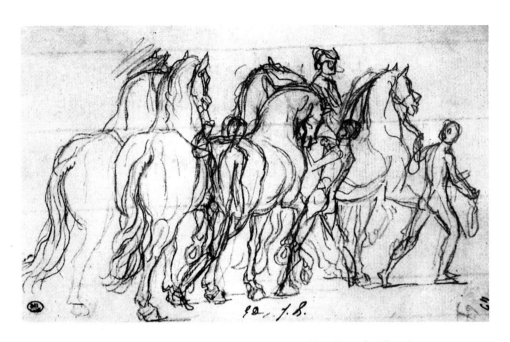

被裸體男子牽回的馬群
1806～1814 年　鉛筆　26×34cm
巴黎羅浮宮素描陳列館藏（上圖）

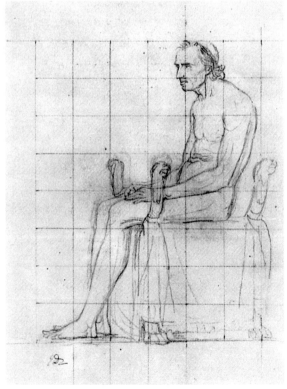

教皇庇盧久七世習作（第十四號素描簿
第十二頁）　1805～1806 年
黑粉蠟筆、石墨打底格
23.7×17.9cm　美國哈佛大學佛格美術
館藏（下圖）

勒努瓦與其妻子 1809 年 黑鉛筆畫
15.6×21.5cm
巴黎羅浮宮素描陳列館藏（上圖）

老人側像（米拉波？） 年代不詳
黑粉筆、象牙色直紋紙 22.7×23.1cm
芝加哥美術學會藏（下圖）

大衛年譜

一七四八　八月三十日，大衛出生在巴黎。父親是名成功商
　　　　　人，母親家族與建築業相關。

一七五五　七歲。大衛進入比卡皮斯的寄宿學校就讀，後來
　　　　　又聘請私人家教，然後進入博韋大學與第四國家
　　　　　大學，母親一直希望他能成為一名建築師。

一七五七　九歲。父親在一場決鬥中喪生，舅舅比薩與雅克
　　　　　成為他的監護人，比薩是位著名的雕刻家，雅克
　　　　　則為建築師。

一七六四　十六歲。大衛說服舅舅們，表示自己希望成為畫
　　　　　家的願望，比薩帶大衛去見法國畫家布欣，布欣
　　　　　推薦維恩做他的老師。

一七六六　十八歲。加入維恩在藝術學院的畫室。

一七七〇　二十二歲。通過高等藝術協會的初步考試，但沒
　　　　　有獲得任何獎章。

一七七一　二十三歲。通過高等藝術協會的最後一項資格考

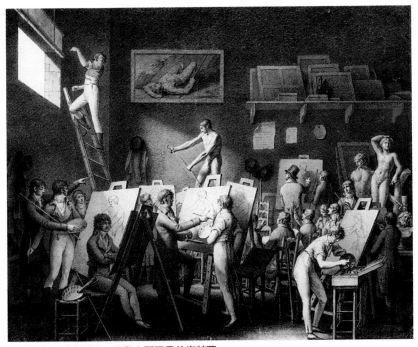

大衛畫室　油畫畫布　巴黎卡那瓦里美術館藏

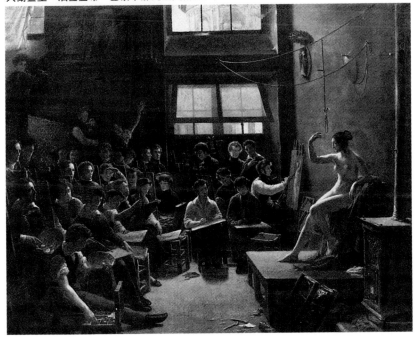

巴隆・葛羅畫室　油畫畫布巴黎瑪摩坦美術館藏

扮演公職人員　鋼筆素描及水彩　巴黎卡那瓦里美術館藏

老荷拉斯捍衛他的兒子
黑色蠟筆、鋼筆素描、
墨水渲染、連史紙
巴黎羅浮宮美術館藏

試。作品〈智慧神密涅瓦與戰神瑪斯之戰〉獲得
二等獎章。

一七七四　二十六歲。作品〈昂帝澳什〉、〈安太阿卡斯與
史特安東尼絲〉獲得一等獎章。

一七七五　二十七歲。留在羅馬的法國藝術學院至一七八〇
年。

一七七九　三十一歲。到那不勒斯旅行。

一七八〇　三十二歲。在羅馬展出作品〈羅克〉。

一七八一　三十三歲。在巴黎沙龍展出作品〈斯塔尼斯拉斯・
波多奇伯爵畫像〉以及〈賙濟貝利薩留〉。

一七八二　三十四歲。與夏諾特帕可爾結婚。作品〈舅舅雅
克的畫像〉。

一七八三　三十五歲。美術學院以無異議投票通過接受其作
品〈安德洛瑪克哀悼赫克托〉。長子出世。

一七八四　三十六歲。第二次到羅馬居留，創作作品〈荷拉
斯兄弟的誓言〉。

赫克托的別離　1812 年　墨水畫　22×29cm　巴黎羅浮宮素描陳列館藏

一七八六　三十八歲。雙胞胎女兒出世。

一七八七　三十九歲。在沙龍展出作品〈蘇格拉底之死〉。

一七八八　四十歲。最心愛的學生德魯埃去世。作品〈安托
　　　　　尼·洛朗·拉瓦錫伯爵及其夫人〉。

一七八九　四十一歲。展出作品〈帕里斯與海倫〉。成為激
　　　　　進黨雅各賓派俱樂部的成員。

一七九〇　四十二歲。到法國旺代省旅行。雅各賓派聘請大
　　　　　衛畫〈網球場上的誓言〉。

一七九一　四十三歲。七月十七日，大衛簽名表示贊成法國
　　　　　皇帝遜位。雅各賓派的國民公會投票〈網球場上
　　　　　的誓言〉一畫將由國家財政部支付酬勞。並且預
　　　　　備將此畫懸掛在〈荷拉斯兄弟的誓言〉畫旁。完
　　　　　成作品〈特律代納夫人〉。

一七九二　四十四歲。三月停止作畫〈網球場上的誓言〉。

荷馬向希臘人朗誦他
的詩作　1794 年
黑、紅粉蠟筆、染墨水
27×34.5cm
巴黎羅浮宮
素描陳列館藏

事實上，大衛一直未完成此畫。四月十五日，大
衛主導策劃了第一自由日的遊行。九月入選為國
民公會教育委員會與藝術委員會的委員。作品〈帕
斯特雷夫人與她的兒子〉。

一七九三　四十五歲。一月十七日，投票贊成法國皇帝的死
　　　　　刑。六月十七日到七月十四日間，擔任國民公會
　　　　　總裁。七月十五日當選為國民公會的祕書。九月
　　　　　十四日成為公安委員會的秘書長。畫出代表作品
　　　　　〈馬拉之死〉，並在十一月十五日於國民公會中
　　　　　首先展出。

一七九四　四十六歲。與妻離婚。獨自帶著兩個兒子，女兒
　　　　　則歸妻子。雅各賓派領袖羅伯斯比爾被推翻後，
　　　　　大衛因病未參加國民公會逃得死罪，但於八月二
　　　　　日被捕，直到十二月二十八日才被釋放。

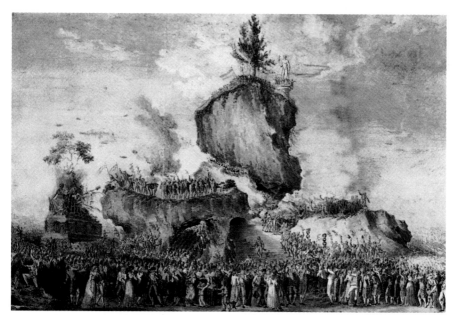

上帝的慶典　巴黎卡那瓦里美術館藏

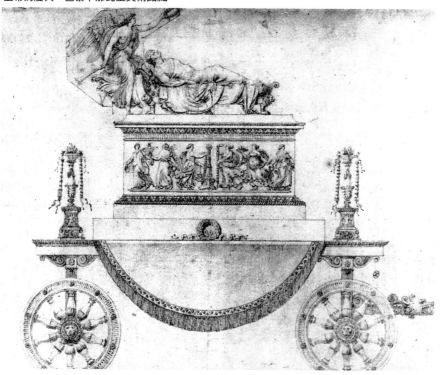

伏爾泰棺木及二輪馬車設計稿　石墨鉛筆素描　巴黎卡那瓦里美術館藏

一七九五　四十七歲。被限制居留在聖東與塞齊特家族住在
　　　　　一起。五月二十九日再度被補入獄，八月獲釋，
　　　　　同年十月二十六日得到特赦。畫出作品〈薩賓的
　　　　　女人〉。該幅作品是首次向觀眾收取參觀費用的
　　　　　展覽，在法國羅浮宮共展五年。

一七九六　四十八歲。作品〈塞齊特夫人畫像〉以及〈皮埃
　　　　　爾・塞齊特畫像〉在沙龍展中成功。與妻子復合
　　　　　再結一次姻緣。

一七九七　四十九歲。作品〈波拿巴將軍畫像〉。

一七九九　五十一歲。作品〈韋南克夫人〉。

一八〇〇　五十二歲。作品〈雷卡米埃夫人〉。波拿巴將軍
　　　　　委任其為政府的畫家，但是被大衛拒絕。

一八〇一　五十三歲。受西班牙王查理士六世委請畫出作品
　　　　　〈波拿巴將軍越過聖伯納山〉。

一八〇四　五十六歲。被任命為帝國第一畫家，但大衛從未
　　　　　接受此職。十二月底開始畫〈教皇庇盧久七世〉。

一八〇五
　｜　　五十七歲～六十歲。作品〈拿破崙的加冕禮〉是
一八〇八　一系列作品中的第一張，是受拿破崙為紀念就位

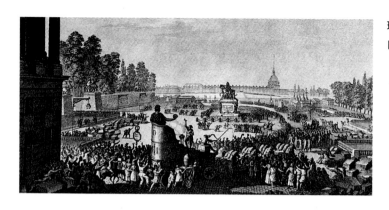

而委請所作。一八○八年在沙龍中展出。

一八○八
｜
一八一○　六十歲～六十二歲。作品〈頒授老鷹旗幟〉為加冕系列的第二張作品。一八一○年在沙龍展出。

一八○九　六十一歲。受于蕭普王子委請畫作品〈莎芙、巴昂與邱比特〉。

一八一○　六十二歲。作品〈達律伯爵夫人〉。

一八一二　六十四歲。作品〈在書房中的拿破崙〉以及〈安東尼‧蒙日與妻子安琪莉克〉。

一八一三
｜
一八一四　六十五歲～六十六歲。完成作品〈在德摩比亞戰役中的萊奧尼達斯〉。

一八一四　六十六歲。波旁王朝首次復辟。大衛沒有在沙龍中展出任何作品，但是在自己的畫室中展出〈在德摩比亞戰役中的萊奧尼達斯〉與〈薩賓的女人〉兩幅作品。

一八一五　六十七歲。在拿破崙二次統治法國的百日王朝時代（三月二十日到六月二十八日），大衛依然留在巴黎，直到拿破崙慘遭滑鐵盧後，大衛才離開巴黎前往瑞士，但於八月底又回到巴黎。

一八一六　六十八歲。由於曾經投票贊成路易十六世被處死

法國的勝利　鋼筆素描、墨水渲染　巴黎卡那瓦里美術館藏（上圖）
法國巴黎——大衛最後長眠之地（左圖）

刑以及簽署帝國憲章補篇而遭受被驅逐出境的懲罰。大衛在布魯塞爾定居，從未祈求獲得法國政府原諒，也拒絕普魯士國王的邀請。

一八一七　六十九歲。接受委請畫出作品〈邱比特與賽姬〉。完成作品〈埃馬紐埃爾・約瑟夫・西埃士畫像〉。

一八一九　七十一歲。法國政府收藏大衛作品包括〈安德洛瑪克哀悼赫克托〉、〈頒授老鷹旗幟〉、〈在德摩比亞戰役中的萊奧尼達斯〉及〈薩賓的女人〉。

一八二一
｜
一八二四　七十三歲～七十六歲。畫出作品〈戰神瑪斯被維納斯與美惠三女神解除武器〉。該畫五月在巴黎展出。

一八二二　七十四歲。受勳博伯爵委請畫〈特勒馬科斯辭行聖餐〉。

一八二四　七十六歲。被馬車撞到，健康開始變壞。

一八二五　七十七歲。七月心臟病發作。十二月二十九日死在布魯塞爾。法國政府拒絕允許他的遺體運回巴黎。大衛死後其畫室中作品曾在一八二六年與一八三五年先後舉行兩次拍賣，但是都不成功。

國家圖書出版品預行編目資料

大衛：新古典主義旗手 ＝J. L. David /
何政廣主編. – 初版. – 臺北市：藝術家, 民88
面； 公分. -- （世界名畫家全集）

ISBN 957-8273-16-9（平裝）

1. 大衛（David, J. L., 1748-1825）- 傳記
2. 大衛（David, J. L., 1748-1825）- 作品集-評論
3. 畫家-法國-傳記

940.9942 87017464

世界名畫家全集

大衛 J. L. David

何政廣／主編

發行人　何政廣
編　輯　王庭玫・魏伶容・林毓茹
美　編　王孝嫩・林憶玲
出版者　藝術家出版社
　　　　台北市重慶南路一段 147 號 6 樓
　　　　TEL：（02）23719692~3
　　　　FAX：（02）23317096
　　　　郵政劃撥：0104479-8 號帳戶

總 經 銷　時報文化出版企業股份有限公司
　　　　　桃園縣龜山鄉萬壽路二段351號
　　　　　TEL:（02）2306-6842

印　刷　欣　佑彩色製版印刷有限公司
初　版　中華民國 88 年（1999）2 月
定　價　台幣 480 元

ISBN　　957-8273-16-9
法律顧問　蕭雄淋